字体设计

高等教育"十二五"全国规划教材/视觉传达专业系列教材

主 编 石增泉　　副主编 朱小杰

人民美術出版社

图书在版编目（CIP）数据

　字体设计／石增泉编著 . -- 北京：人民美术出版社，2013.9

　视觉传达专业系列教材

　ISBN 978-7-102-05889-4

　Ⅰ . ①字... Ⅱ . ①石... Ⅲ . ①美术字 - 字体 - 设计 - 高等学校 - 教材 Ⅳ . ① J292.13 ② J293

　中国版本图书馆 CIP 数据核字 (2012) 第 062768 号

策　划：王　远
主　编：石增泉
副主编：朱小杰

视觉传达专业系列教材

字体设计

出　　版：人民美术出版社
地　　址：北京北总布胡同 32 号　100735
网　　址：www.renmei.com.cn
电　　话：艺术教育编辑部：010-56692089
　　　　　发行部：010-56692181
　　　　　　　　　010-56692190
　　　　　邮购部：010-65229381

责任编辑：王　远　黎　琦
封面设计：肖勇设计顾问（北京）　李嗣洋　林书懿
版式设计：韩明哲
责任印制：赵　丹
制版印刷：北京启恒印刷有限公司
经　　销：人民美术出版社
2013 年 9 月第 1 版　第 1 次印刷
开　　本：889 毫米 ×1194 毫米　1/16
印　　张：7
印　　数：0001-3000 册
ISBN 978-7-102-05889-4
定　　价：45.00 元

总 序

　　肇始于20世纪初的五四新文化运动，在中国教育界积极引入西方先进的思想体系，形成现代的教育理念。这次运动涉及范围之广，不仅撼动了中国文化的基石——语言文字的基础，引起汉语拼音和简化字的变革，而且对于中国传统艺术教育和创作都带来极大的冲击。刘海粟、徐悲鸿、林风眠等一批文化艺术改革的先驱者通过引入西法，并以自身的艺术实践力图变革中国传统艺术，致使中国画坛创作的题材、流派以及艺术教育模式均发生了巨大的变革。

　　新中国的艺术教育最初完全建立在苏联模式基础上，它的优点在于有了系统的教学体系、完备的教育理念和专门培养艺术创作人才的专业教材，在中国艺术教育史上第一次形成全国统一、规范、规模化的人才培养机制，但它的不足，也在于仍然固守学院式专业教育。

　　国家改革开放以来，中国的艺术教育再一次面临新的变革，随着文化产业的日趋繁荣，艺术教育不只针对专业创作人员，培养专业画家，更多地是培养具有一定艺术素养的应用型人才。就像传统的耳提面命、师授徒习、私塾式的教育模式无法适应大规模产业化人才培养的需要一样，多年一贯制的学院式人才培养模式同样制约了创意产业发展的广度与深度，这其中，艺术教育教材的创新不足与规模过小的问题尤显突出，艺术教育教材的同质化、地域化现状远远滞后于艺术与设计教育市场迅速增长的需求，越来越影响艺术教育的健康发展。

　　人民美术出版社，作为新中国成立后第一个国家级美术专业出版机构，近年来顺应时代的要求，在广泛调研的基础上，聚集了全国各地艺术院校的专家学者，共同组建了艺术教育专家委员会，力图打造一批新型的具有系统性、实用性、前瞻性、示范性的艺术教育教材。内容涵盖传统的造型艺术、艺术设计以及新兴的动漫、游戏、新媒体等学科，而且从理论到实践全面辐射艺术与设计的各个领域与层面。

　　这批教材的作者均为一线教师，他们中很多人不仅是长期从事艺术教育的专家、教授、院系领导，而且多年坚持艺术与设计实践不辍，他们既是教育家，也是艺术家、设计家，这样深厚的专业基础为本套教材的撰写一变传统教材的纸上谈兵，提供了更加丰富全面的资讯、更加高屋建瓴的教学理念，使艺术与设计实践更加契合的经验——本套教材也因此呈现出不同寻常的活力。

　　希望本套教材的出版能够适应新时代的需求，推动国内艺术教育的变革，促使学院式教学与科研得以跃进式的发展，并且以此为国家催生、储备新型的人才群体——我们将努力打造符合国家"十二五"教育发展纲要的精品示范性教材，这项工作是长期的，也是人民美术出版社的出版宗旨所追求的。

　　谨以此序感谢所有与人民美术出版社共同努力的艺术教育工作者！

中国美术出版总社　社长
人民美术出版社

目录 contents

第六章　文字的编排

第一章 为什么需要字体设计

第一节 字体设计的需求

一、平面设计行业的需求

二、出版业的需求

三、网络及随身设备的需求

第二节 字体设计行业的发展现状与前景

一、西方字体设计业状况

二、日本字体设计业状况

三、中国大陆字体设计业状况

第一章　为什么需要字体设计

　　字体设计是对文字外观的一种创新和组织。字体设计以文字功能为基础，以其外形特征为本源，对文字的外在表现进行艺术化的处理，使其具有鲜明、独特而又美观的外貌特征，从而达到增强信息传达、美化视觉效果的目的。

　　字体设计是人们在文字使用的过程中逐渐成型的，人们从无意识的书写逐渐演变到有意识的美化和创造。在这个过程中，文字也由单纯的信息符号变成了视觉传达中的一个重要的角色，和色彩、图形一起成为视觉表现中不可缺少的元素。除了文字本身所具有的字面意义，其外观、编排以及颜色成为文字新的特征，为视觉传达赋予了新的手段和方法。从本质上说，字体设计即是对文字的这些特征进行设计，以使其更好地为视觉传达服务。随着人类社会的发展，人们对信息的传达和交流的要求越来越高，自然也对字体设计有了更大的需求。

第一节　字体设计的需求

一、平面设计行业的需求

　　和其他的设计行业相比，平面设计和字体设计之间的关系是最密切的。从字面上看，平面设计"Graphic Design"中的"Graphic"一词源自于希腊文，意即"书写"。18世纪工业革命之前，西方的平面设计史几乎就是文字运用的发展史。

　　从古文明的视觉记号发展而成的文字系统，是人类思想大范围分享和传播的有力工具。和其他表现元素相比，文字在视觉传达中有着与生俱来的精确性和传播性。

图拉真凯旋柱
是罗马帝国皇帝图拉真（Trajan）为纪念胜利征服达西亚所立，由大马士革建筑师阿波罗多拉（Apollodorus of Damascus）建造。

　　无论是手写的书信还是电子的邮件，文字在表意上的功能是无可替代的。

　　除此之外，文字在视觉传达中还有其他的作用。图拉真凯旋柱上的文字稳重而典雅，象征着罗马帝国的权威。13世纪的哥特体（Gothic Style）有着菱形的衬线和笔直的笔画，正像当时流行的哥特式建筑的尖塔和拱顶。利用此类文字书写的"启示录"等书籍显得公正严肃，有着教堂般的尊严和神圣。19世纪90年代，《乔叟文

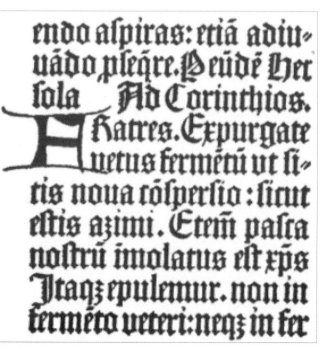

哥特体

集》（*The Works of Geoffrey Chaucer*）的插画将中文字和花纹巧妙结合，表现出设计师威廉莫里斯 (William Morris) 对大工业机器生产的抨击和对美术复兴的愿望。20 世纪 60 年代的 Helvetica 字体则具有一种 "没有风格的风格"，表现出瑞士风格的功能至上的客观性。

《Vergilius Vaticanus》
是现存最古老的手写古典文学作品之一。该书所用字体被称作 Rustic capitals 。此字体有点像罗马方体 (Roman square capitals)，但是由于其书写于纸草之上，因此少了一些坚硬而多了一些柔和。

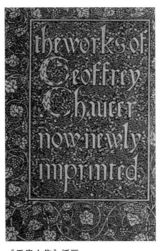

《乔叟文集》插画
1896 年，凯姆斯科特 (Kelmscott) 版《乔叟文集》(*The Works of Geoffrey Chaucer*) 中的插画，是由威廉·莫里斯设计、爱德华·伯恩·琼斯 (Edward Burne-Jones) 创作的木刻插图。

Caslon 字体
18 世纪由英国字体设计师威廉·卡斯隆 (William Caslon) 设计。该字体源于欧洲当时流行的字体，卡斯隆对其笔画的粗细进行了调整。和原有的字体相比，该字体更清晰易读，而且非常典雅，受到当时印刷业和设计界的欢迎。直到今天，该字体仍被广泛使用。

Helvetica 字体
由米耶丁格和爱德华德·霍夫曼 (Eduard Hoffmann) 设计。

我们可以看到，字体设计与平面设计一起经历了手工、机械、电子的发展阶段，每一次的平面设计运动都有着字体设计的影子。

二、出版业的需求

随着科技的发展，电视、网络以及移动媒体都对传统的纸媒出版行业产生了巨大的冲击。据普华永道为美国互动广告局（IAB，Interactive Advertising Bureau）所作的 2010 网络广告报告，报纸媒体已经被网络媒体超越。这种情况下，报纸行业必须适应人们日益变化的阅读习惯。

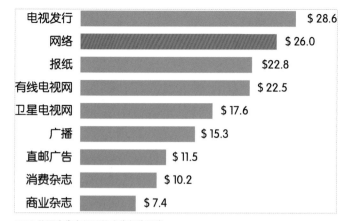

电视发行	$ 28.6
网络	$ 26.0
报纸	$22.8
有线电视网	$ 22.5
卫星电视网	$ 17.6
广播	$ 15.3
直邮广告	$ 11.5
消费杂志	$ 10.2
商业杂志	$ 7.4

2010 美国广告市场网络广告报告图表
表示出报纸媒体已经被网络媒体所超越。

案例解析：英国《卫报》

以英国《卫报》（The Guardian）为例，早于 2005 年就着手对报纸进行改版。改版主要分成三个方面：第一，报纸的开本变小，方便人们在公交、地铁等狭窄场所阅读；第二，报纸版式的变化，将导读放至页面的顶端，变八分栏为更易阅读、更现代的五分栏，大量使用 16∶9 的长宽比例的图片；第三，重新设计字体。

事实上，很早之前《卫报》就已经注意到字体的重要性了。1988 年，戴卫·希尔曼（David Hillman）对《卫报》的标题字体做了一个改动——在 Helvetica 字体的 "Guardian" 前面加上了一个斜体 Garamond 的 "The"。

这个看起来简单的变化却给《卫报》及其竞争者们产生了深刻的影响。这其中有两个巨大的创新：第一，首次使用混合字体的标题；第二，基于网格的版式设计。这个改动成为 20 世纪报纸设计的标志性事件，从此以后，英国及西方的报纸开始关注到设计，并且越来越精巧和复杂。

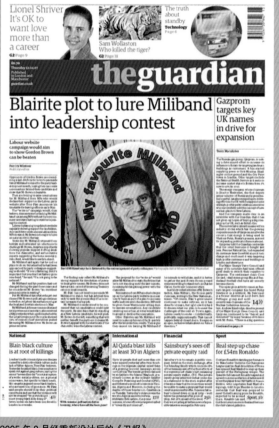

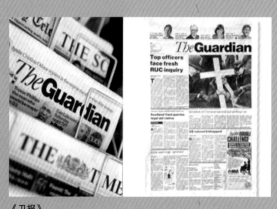

《卫报》
1988 年 David Hillman 为《卫报》重新设计的报头

2005 年 9 月经重新设计后的《卫报》
创意指导：Mark Porter，字体设计：Paul Barnes

虽然这个设计在报纸业和设计界是如此负有盛名，但为了应对日益复杂的市场，卫报还是做出了又一次的改变。

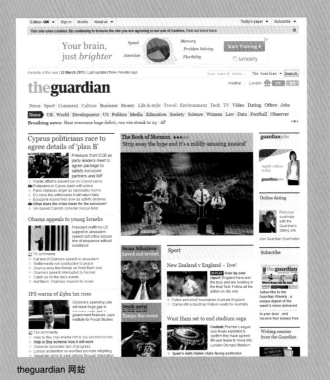

2005 年，《卫报》设计总监马克·波特（Mark Porter）找到英国设计师保罗·伯姆斯（Paul Barnes）和美国设计师克里斯蒂安·施瓦兹（Christian Schwartz）。希望他们能为《卫报》找到一款新字体。马克·波特要求，新的字体要既传统又现代，既简洁又要能够适应大小字号的变化。设计师们发现没有一款现有的字体能够符合要求，于是就重新设计了一套字体。这款新字体是基于"埃及体"而设计的，称作"卫报埃及体"（Guardian Egyptian）。如今，这套字体不仅用于印刷出版，在网络版的《卫报》上同样有它的身影。

卫报埃及体

theguardian 网站

在中国，字体设计同样被一些报社关注。我们国家已经进入老龄化社会，近视在青少年的常见病中高居首位。很多报刊从业人员和字体设计师开始从字体的角度来思考和解决这个问题，如《北京日报》《北京青年报》等就将正文字体换成了方正博雅宋。

读者为本增强爱眼意识

讀者爲本增强愛眼意識

GB2312 - 80(简)
36pt

GB12345 - 90(繁)
36pt

方正博雅宋字体
这种字体字形扁方，符合人们阅读的视线顺序。笔画缩小了传统宋体的横竖比例，减少了对眼睛的刺激，使读者的阅读更为轻松和愉快。

三、网络及随身设备的需求

1. 微软雅黑字体

2006 年，微软发布了新一代的系统 Vista，伴随着这个系统出现在用户面前的还有一款全新的字体：微软雅黑。据称雅黑字体每个字的开发费用高达 100 美元。为什么微软要投入如此巨大的费用来开发新的字体呢？

现在常用的字体大都为矢量字体，系统在显示字体时会按照字体的轮廓填入相应的像素。当文字的字号太小时，屏幕的显示将会出现锯齿的现象，因为没有足够小的像素能够让文字的轮廓更平滑。为了避免锯齿出现，微软开发出了 TrueType 技术，这种技术能够让字体看上去更加平滑。但此类技术也有缺点，当所用字体笔画变化太过丰富或者笔画数量太多时，就会显得模糊。

微软 Windows 系统在很长的时间里使用的正文字体为北京中易公司开发的宋体。因为汉字的笔画和宋体本身的特点，这种字体在小字号显示的时候会变得非常模糊。所以为了人们阅读的方便，就必须要开发一种专门为屏幕显示所优化的字体。

微软雅黑的字面比普通的黑体要更大一些，黑白对比更加匀称，笔画的处理也更简洁，尤为出色的是，这款字体在小字号时会更清晰。此外，和常用的正文字体宋体比较起来，微软雅黑字体的斜体也具有更高的辨识性。

微软 TrueType 图示
为解决字体在低分辨率时显示模糊的问题，微软曾经使用过如下的方法：1. 小字号时改用点阵字体（像素字体）。2. True Type 技术。3. Clear Type 技术。

8pt	雅黑字体字号变化及可读性
10pt	雅黑字体字号变化及可读性
14pt	雅黑字体字号变化及可读性
18pt	雅黑字体字号变化及可读性
36pt	雅黑字体字号变化及可读性
8pt	黑体字号变化及可读性
10pt	黑体字号变化及可读性
14pt	黑体字号变化及可读性
18pt	黑体字号变化及可读性
36pt	黑体字号变化及可读性

雅黑和黑体对比

Wikipedia 雅基百科

微软 ClearType 技术
图为字体放大六倍的效果。

知识链接：矢量字体

矢量字体是与点阵字体相对应的一种字体。矢量字体的每个字形的轮廓都是数字曲线构成的，每一个曲线则由几个关键点控制其位置和弧度，并由一个数学方程来表示。矢量字体的好处是字体可以无限缩放而不会产生变形。目前主流的矢量字体格式有 3 种：Type1，TrueType 和 OpenType。这三种格式都是与平台无关的。

粗体 Windows 宋体

斜体 "Vista 完全可以沿用原来的字体，但启用微软雅黑，将令中文版 Vista 更如清晰、明亮。"
——微软（中国）公司客户端产品部总监书青

9px	ClearType 将显示分辨率提高了 200 %。而且特别适合现有的液晶显示设备，包括台式平面显示器、笔记本电脑显示器以及更小的设备，例如手持电脑和桌上电脑。
10px	ClearType将显示分辨率提高了200%。而且特别适合现有的液晶显示设备。包括台式平面显示器、笔记本电脑显示器以及更小的设备，例如手持电脑
11px	ClearType将显示分辨率提高了200%。而且特别适合现有的液晶显示设备。包括台式平面显示器、笔记本电脑显示器以及更小的设备，例
12px	ClearType将显示分辨率提高了200%，而且特别适合现有的液晶显示设备，包括台式平面显示器、笔记本电脑显示器以及更
14px	ClearType将显示分辨率提高了200%，而且特别适合现有的液晶显示设备，包括台式平面显示器、笔记本

宋体字号变化
文字越小越不易看清。

相体 Vista 微软雅黑

斜体 "Vista 完全可以沿用原来的字体，但启用微软雅黑，将令中文版 Vista 更加清晰、明亮。"
——微软（中国）公司客户端产品部总监书青

9px	ClearType 将显示分辨率提高了 200 %，而且特别适合现有的液晶显示设备，包括台式平面显示器、笔记本电脑显示器以及更小的设备，例如手持电脑和桌上电脑。
10px	ClearType将显示分辨率提高了200%，而且特别适合现有的液晶显示设备，包括台式平面显示器、笔记本电脑显示器以及更小的设备，例如手持电脑
11px	ClearType将显示分辨率提高了200%，而且特别适合现有的液晶显示设备，包括台式平面显示器、笔记本电脑显示器以及更小的设备，例
12px	ClearType将显示分辨率提高了200%，而且特别适合现有的液晶显示设备，包括台式平面显示器、笔记本电脑显示器以及更
14px	ClearType将显示分辨率提高了200%，而且特别适合现有的液晶显示设备，包括台式平面显示器、笔记本

雅黑字号变化

2. 信黑字体

日益增长的随身设备市场同样对字体设计提出了更高的要求。2011 年，苹果 iTunes 商店中出现了一个应用：《失控》唐茶版。凯文·凯利（Kevin Kelly）的《失控》（*Out of Control*）被称作"20 世纪 90 年代最重要的一本书"，《黑客帝国》导演将其列为必读书，当成作业布置给片中演员。从某种意义上说，它是个矛盾体：一本需要随时反覆阅读却又厚重无比的书。为了将这本书放进人们的口袋，方便人们的随身阅读，"唐茶计划"团队将它做成了苹果手机中的一个应用。

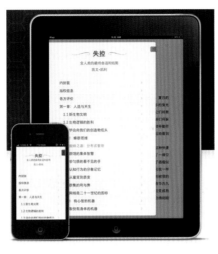

《失控》唐茶版
文字采用信黑字体。

这个"唐茶单行本"的出现掀起了一阵波浪，因为它将中文电子阅读体验提升到了一个高峰。在这个单行本中，版式、字号，甚至翻页方式都有着精妙的设计，而尤为引人注目的是，它采用了一款全新的字体：信黑体。

信黑体的设计师之一柯炽坚（Sammy Or）也是蒙纳黑体和俪黑的设计者，是中文屏幕字体设计领域的重要人物之一。为了设计一款适应屏幕显示的字体，柯炽坚对原有的黑体进行了系列的改动。信黑体的出现代表中文的屏幕字体有了新的进步，它更易阅读也更有时代感。利落的笔画和匀称的结构使得其不仅能够在屏幕上有很好的表现，甚至能够用于书籍的内文和导向指示中。

信黑体笔画
笔画的设计，去掉了原有黑体的尖角部分，用更少的控制点做出更平滑更简洁的笔画轮廓。

> **知识链接：微软正黑体**
>
> 微软正黑体由蒙纳公司（Monotype Corporation）设计，是随着繁体中文版 Windows Vista 及 Office 2007 一起发布的字形，也是 Windows Vista 和 Windows 7 默认的字形。在使用 ClearType 功能的液晶显示器中，微软正黑体比以前 Windows XP 预设的新细明体更清晰易读。

信黑体字面结构
在调整字面结构上，让文字的黑白对比更加匀称，字形更加优美。

人们对网络及移动媒体的依赖以及对屏幕阅读要求的提高是字体设计行业必须要考虑的问题。对于中文字体设计来讲，这个形势尤为紧迫。汉字文字众多，设计中需要付出比拉丁文字多几千倍的工作量，为了适应电子时代的阅读要求，中文字体设计师必须投入更高的精力和热情。

第二节 字体设计行业的发展现状与前景

一、西方字体设计业状况

20 世纪末，数字革命为字体设计业带来了巨大的机遇。首先，印刷行业不再需要复杂的机械铸造活字，计算机的引入让字体设计变得平易近人。其次，拉丁字母独特的优势也让字体设计业迅速扩张。拉丁语系中的词语是由几十个字母组合而成的，换言之，只要设计出这几十个字母就可以做成一套全新的字体，这和中文有着天壤之别。中文字库中较小的字库 TB2312 也有 6763 个字，设计一套新字体需要半年至一年的时间，而设计一套英文字体可能几天就够了。

20 世纪 90 年代后期，全球总共有超过一亿名印刷业者和字体设计师。这其中只有少数人是热金属时代纯粹的字模设计师，而其余的大部分都是利用个人电脑对字形进行简单变化和设计。降低的门槛使得字体数量爆炸似的增多，几乎无法准确统计新字体的数量。传统的字体公司开始将业务重点放在销售上，而不再致力于字体本身的设计。它们设法成为一些字体的代理商，并将自己旗下的字体授权给其他的字体公司。

互联网的出现意味着字体的销售和推广不再需要物质的媒介，这也进一步降低了字体设计行业的门槛。除了一些大型的字体设计公司，很多设计师开始独立设计字体并放置到网上出售。数字技术同时也是一把双刃剑，技术的发展使得字体的剽窃和盗版也日益盛行。反软件偷窃联邦（FAST）从 20 世纪 90 年代就开始提倡对数字字体进行版权方面的改革，但目前成效不大。

二、日本字体设计业状况

日本是中国之外少数几个使用汉字的国家之一，虽然文字由我国传入，但是其字体设计水平却早已超过中

知识链接：字体设计公司

创建于 1990 年的字体工厂国际公司（FSI，FontShop International）在数字革命中迅速建立自己在业界的地位。它利用在音乐和书籍出版中的经验吸引了大量的新字体的版权，其品牌 FontFont 名下的字体在 10 年内超过了 1000 种，并建立了覆盖世界各地的分销网络。

类似的还有蒙纳公司（Monotype Corporation）。蒙纳公司成立于 1897 年，旗下有名的字体有 Baskerville、Bell、Bembo、Centaur、Garamond、Gill Sans、Plantin、Rockwell、Walbaum 以及也许是在字形界中最众所周知的 Times New Roman。为了适应数字变革，公司在 1989 年便向苹果电脑公司出售了部分字体版权，接着又和微软公司及 Adobe 公司进行了类似的交易。到 2002 年，蒙纳公司已经形成一家全新的字体公司，其门户网站 fonts.com 销售着大约 8000 款字体，年收入超过 1 亿美元。

The Quick Brown
Fox Jumps Over
The Lazy Dog.

abcdefghijklmnopqrstuvwxyz0123456789[](){ }/\<>?

g

蒙纳公司的 Times New Roman

国，于汉字字体设计行业中远远领先。

美国传教士姜别利（William Gamble）于 1869 年将上海教会的印刷馆"美华书馆"活字技术传授给日本人木本昌造，这给日本带来了真正的活字技术。木本昌造的活字制造所——东京筑地活字制造所最终成为日本最具影响力的活字制造者。其继承自"美华书馆"的字体宋体（日本称作"明体"）由于结构清晰、造型明确又富有古典意味，成为日本的基础字体。日本在继承中国传统字体的基础上还有了自己的创新，最有代表性的就是黑体字。黑体并不是中国的传统字形，受到欧美无衬线字体的影响，日本在 1891 年设计出了黑体字样"大日本东京筑地活版制造所新制明朝六号活字"。

十多年后，中国的商务印书馆引入了黑体字，自此中国也有了无衬线字体——黑体。

日本的照相排版机发明之后，字体设计有了急速的发展。开发照相排版机的石井茂吉和森泽信夫在字体设计行业中各有建树，成为日本字体设计的双雄。以其各自命名的字体设计大赛也成为日本乃至世界上中文文字设计的催化剂。

知识链接：石井茂吉　森泽信夫

1924 年，石井茂吉和森泽信夫联合开发了"邦文写真植字机（即照相排版机）"，以全新的光学方法解决了汉字铅字字数繁多的问题。两年后，由石井主持创立"写真植字机研究所（简称'写研所'）"，开启了日本汉字设计发展的新章章。石井茂吉本人是优秀的字体设计者，设计过多款优秀字体，其中最为人称颂的就是"石井中明朝体"。

写真植字机文字盘

筑地 gothic

日本最早出现黑体字的样张，"大日本东京筑地活版制造所新制明朝六号活字"。

进入电脑数字字体时代后，日本的字体设计更是蓬勃发展。除了森泽信夫的公司之外，还涌现出一大批设计师和设计公司。与此同时，日本还致力于字体设计开发技术的研究。2000 年前后，Adobe 日本公司借由汉字笔画拼接和控制技术，推出了小冢明朝和小冢黑体系列，开创了数项汉字设计。这项技术能够使每个汉字在相同的骨架上，由设计师设定笔画的细节参数，然后自动生成不同粗细的汉字。这为字体设计节省了大量的时间，如 Adobe 的前员工铃木功仅耗时两年就设计出一款优秀的字体 AXIS。

日本小冢书体　同骨格系统

小冢系列字体

Adobe Japan 发布，由小冢昌彦主持设计，在技术上开创了先河。

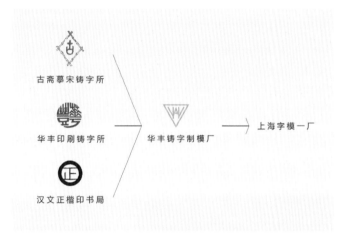

Japanese type design: Isao Suzuki
Latin type design: Akira Kobayashi

AXIS 系列 7 款粗细的字体

如今日本的汉字字体超过 3000 种，而中国大陆、香港、台湾的字体加起来不过是 800 多种。在日本一家成规模的字体设计公司，营业额就有约 1 亿元人民币，是中国大陆整个行业总营业额的两倍。

知识链接：无衬线体

英文 Sans-serif，专指西文中没有衬线的字体，与汉字等东亚字体中的黑体相对应。与衬线字体相反。

三、中国大陆字体设计业状况

1949 年以前，中国印刷字体散乱不一，品种也不多，部分还需要从日本购买。50 年代后，文字改革给字体设计带来了机遇。中国近代的字体设计业的发展大致可分成三个阶段。

1. 20 世纪 70 年代以前

当时计算机还未出现，印刷业普遍采用铅活字印刷。"据《中华印刷通史》记载，到 20 世纪 70 年代末，国内三家字模厂共有设备 463 台，职工 1084 人，字模年产量达 3457 万只。仅铸字耗用的铅合金便达 20 万吨，铜模有 200 万副，当时价值人民币 60 亿元。这是一个规模庞大的产业。以文字 605 厂（原上海字模二厂）为例，其 1987 年的产值便达到了 1300 万元，而上海字模一厂每年的税金都有几十万元。"

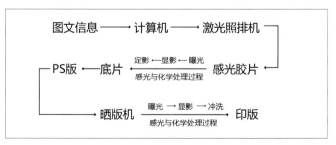

上海字模一厂发展历程
上海字模一厂成立于 1956 年，是以华丰铸字所为主体，合并了古斋摹宋铸字所、汉文正楷印书局等 30 多家小厂而成。

2. 20 世纪 70 年代至 90 年代末

字体设计业进入到了第二个阶段。1975 年，北京大学的王选教授主持研制了汉字的激光照排系统。印刷不再需要一个一个的铅活字，方便易用的电子和激光代替了沉重繁琐的铅字和铜模。就这样，铅字、字模和字模长都退出了历史舞台。为适应新的印刷技术对字体的要求，市场上涌现出一大批字体设计公司。

激光照排技术工艺流程图

20世纪90年代成为中国字体设计业最辉煌的年代，包括方正、汉仪公司在内有十几家专业的字库厂商，矢量字库迅速增多至近四百款。其时字体设计师的收入水平也位于中上，一度成为热门的设计从业方向。

3. 20世纪90年代末至今

令人遗憾的是，字体设计行业的繁荣并没有持续下去。20世纪90年代后期，随着科技的进一步发展，人们获取字库的方法变得方便，盗用、盗版也逐渐增多。字库厂商没有方法去控制电子字库的传播和复制，只能任由这个市场变得越来越混乱。专业用户不愿付费，一般民众又不懂得付费，很多字库厂商因此倒闭。

目前为止，具备规模的活跃的字体设计公司只剩方正和汉仪两家，全国从业人员不过5000多人。为维护字体的版权，方正公司曾一度和侵权使用者进行了交涉，仅2008年一年就回收使用费用达500多万。

2009年，方正公司又将宝洁公司告上了法庭。方正认为宝洁公司在"飘柔"洗发水等多款产品的外包装上使用了方正倩体字，属于侵权。但是法院终审驳回了申诉，认为设计包装的广告公司NICE已经购买了方正的字库，而北大方正并未对其商业性使用具体单字加以禁止，因此宝洁公司并未构成侵犯著作权。很多字体厂商都希望本案能够对字体版权有更好的诠释和保护，但这次判决对他们来说无疑是当头棒喝。

中国的字体设计业如若能健康地发展，还需要满足以下几个条件：第一，法律条文的完善。目前我国尚无针对字体设计的专项知识产权保护，法律界对于字库能否受到美术作品著作权的保护还存在争议。第二，公众版权意识的提升。第三，设计院校对专业字体设计师的培养。当前多数设计院校都将字体设计课程偏向于品牌及广告用字，缺乏对汉字字库系统设计性的关注。因此，只有全社会都积极投入进来才能让中国字体设计业有良好的发展。

方正倩体和飘柔产品

思考练习

1. 字体在视觉传达中的作用是什么？
2. 学好字体设计的意义是什么？

方正博雅刊宋	透过字体给读者更多关爱 中国人这支笔开始于一画界破了虚空留 ABCDEFGHIJabcdefghi0123456789
方正兰亭刊宋	透过字体给读者更多关爱 中国人这支笔开始于一画界破了虚空留 ABCDEFGHIJKabcdefgh0123456789
方正粗黑	透過字體給讀者更多關愛 中國人這支筆開始于一畫界破了虛空留 ABCDEFGHIJabcdefghij0123456789
方正粗黑宋	透过字体给读者更多关爱 中国人这支笔开始于一画界破了虚空留 ABCDEFGHIabcdefghi0123456789
方正大黑	透过字体给读者更多关爱 中国人这支笔开始于一画界破了虚空留 ABCDEFGHIJabcdefghi0123456789

方正兰亭中粗黑★	透过字体给读者更多关爱 中国人这支笔开始于一画界破了虚空留 ABCDEFGabcdefg0123456789
方正兰亭中黑★	透过字体给读者更多关爱 中国人这支笔开始于一画界破了虚空留 ABCDEFGabcdefg0123456789
方正兰亭准黑★	透过字体给读者更多关爱 中国人这支笔开始于一画界破了虚空留 ABCDEFGHabcdefgh0123456789
方正兰亭黑	透过字体给读者更多关爱 中国人这支笔开始于一画界破了虚空留 ABCDEFGHabcdefgh0123456789
方正兰亭细黑★	透过字体给读者更多关爱 中国人这支笔开始于一画界破了虚空留 ABCDEFGHabcdefgh0123456789

方正字库字体样例

汉仪超粗黑（简／繁）
HYChaoCuHeiJ/F　HYB0GJ/F　　　　黑体系列

悠久而美丽的中文，粟雨夜哭的典礼之后，远从《诗经》的源头，历经李杜韩柳与欧苏，现在传到了我们的手头。重任当前，勉力接棒，是我们的天职……

汉仪粗黑（简／繁）
HYCuHeiJ/F　HYB9GJ/F　　　　黑体系列

悠久而美丽的中文，粟雨夜哭的典礼之后，远从《诗经》的源头，历经李杜韩柳与欧苏，现在传到了我们的手头。重任当前，勉力接棒，是我们的天职……

汉仪大黑（简／繁）
HYDaHeiJ/F　HYB2GJ/F　　　　黑体系列

悠久而美丽的中文，粟雨夜哭的典礼之后，远从《诗经》的源头，历经李杜韩柳与欧苏，现在传到了我们的手头。重任当前，勉力接棒，是我们的天职……

汉仪中黑（简／繁）
HYZhongHeiJ/F　HYB1GJ/F　　　　黑体系列

悠久而美丽的中文，粟雨夜哭的典礼之后，远从《诗经》的源头，历经李杜韩柳与欧苏，现在传到了我们的手头。重任当前，勉力接棒，是我们的天职……

汉仪中等线（简／繁）
HYZhongDengXianJ/F　HYG2GJ/F　　　　黑体系列

悠久而美丽的中文，粟雨夜哭的典礼之后，远从《诗经》的源头，历经李杜韩柳与欧苏，现在传到了我们的手头。重任当前，勉力接棒，是我们的天职……

汉仪细等线（简／繁）
HYXiDengXianJ/F　HYG1GJ/F　　　　黑体系列

悠久而美丽的中文，粟雨夜哭的典礼之后，远从《诗经》的源头，历经李杜韩柳与欧苏，现在传到了我们的手头。重任当前，勉力接棒，是我们的天职……

汉仪字库字体样例

第二章　文字简要发展史

第一节　汉字的发展

一、书写文字的发展

二、印刷文字的发展

第二节　西方字体的发展

一、书写文字的发展

二、印刷字体的发展

第二章　文字简要发展史

　　字体本身不只是视觉性符号，而且是一种文化性符号，更扮演了文明及知识传承的重要角色。认知字体的视觉造型及文化背景，才能充分运用文字创意，使其发挥强大的传达机能。

第一节　汉字的发展

　　中国文化源远流长，汉字是在中华文明的发展中逐渐成型并发展的。通常都认为汉字的发展是按照甲骨文、金文、篆书、隶属、草书、楷书、行书的顺序进行的，但是这个说法并不严谨。我们需要明确的是，汉字的发展并不等于汉字字体的发展。譬如甲骨文和金文，虽然这些文字有大量的史料可考，但是在夏及商、周时期，甲骨文和金文并不是通用的文字，它们仅仅是特殊用途的特殊表现而已。

　　当然汉字和汉字字体的发展并非毫无关系，它们相互交叉、互有重叠。如隶书的出现，一方面是字体由繁入简，书写速度加快，方便了人们记录与交流，另一方面，汉字演变至此也已基本定型，以后汉字的发展规律变得清晰，汉字字形再无质的变化。

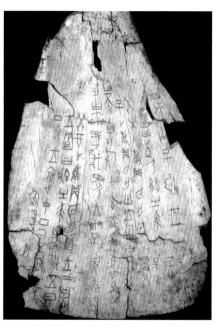

商《祭祀狩猎涂朱牛骨刻辞》正面
河南安阳出土，高 32.2 厘米，宽 19.8 厘米。中国国家博物馆藏。

一、书写文字的发展

1. 甲骨文

　　虽然汉字最早可追溯到神话时期的"仓颉造字"，但真正自成体例的文字是距今 3700 多年的商代甲骨文。甲骨文是殷商王朝用以占卜、记事的文字，由于刻在龟甲、兽骨之上，而被称为甲骨文。甲骨文在结构上是一个独特的体系，它的笔画长短及结构大小、方圆都无定规，字体的变化很大，同一个字会有几种不同的形状。但从整体来看，一片甲骨上的文字刻画劲朴，显得古雅宽博。甲骨文从上到下的排列方式，奠定了中文书写的基本规范。

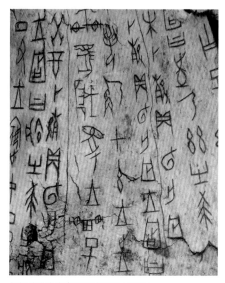

祭祀狩猎涂朱牛骨刻辞正面（局部）

2. 金文

金文产生于殷商中期，兴盛于西周、春秋战国时期。金文是刻凿或铸造在青铜器物上的文字，因其刻铸于钟鼎器物上的文字较多，故又称作钟鼎文。青铜祭器皆为朝廷重器，因而其上的铭文多庄重、古朴而醇厚，显示出朝廷的庄严肃穆之感，所谓"威而不怒"。金文字体大小匀称，布白整齐，造字方法也不再仅是象形，以音和意为基础的造字方法也完全成型。已出土西周三大青铜器——散氏盘、毛公鼎和虢季子白盘，其上所刻铭文不但是研究周朝历史政治的宝贵资料，更是金文中的书家法本，许多著名书法家皆得益于此。

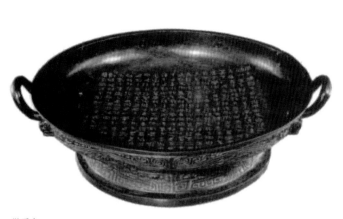

散氏盘
又名"夨人盘"，是西周晚期著名青铜器。现藏台北故宫博物院。

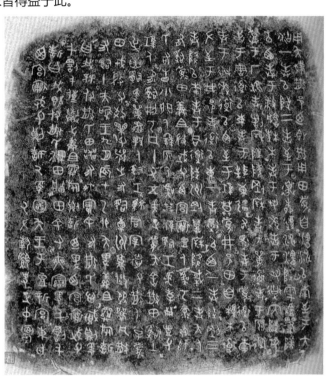

散氏盘铭
盘上的铭文共357字，记载的是西周晚期的土地交易契约。其书法浑朴雄伟，字体用笔豪放质朴、敦厚圆润，结字寄奇隽于纯正，壮美多姿。它不但有金文之凝重，也有草书之流畅，开"草篆"之端，在碑学体系中，占有重要的位置。

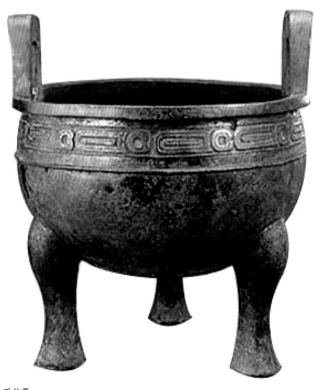

毛公鼎
毛公为感谢周王特铸鼎记其事，其书法较散氏盘稍端整，是成熟的西周金文风格。现藏台北故宫博物院，为镇院之宝。

毛公鼎铭
是当今出土的青铜器铭文中文字最多的，有32行，499字，是西周青铜器之最。共五段：其一，此时局势不宁；其二，宣王命毛公治理邦家内外；其三，给毛公予宣示王命之专权，着重申明未经毛公同意之命令，毛公可预示臣工不予奉行；其四，告诫勉励之词；其五，赏赐与颂扬。是研究西周晚年政治史的重要史料。

虢季子白盘
西周宣王时期青铜礼器，现藏中国国家博物馆。

虢季子白盘铭
铭文共 111 个字，铭文记述了周宣王十二年（公元前 816 年）虢季子白在洛河北岸大胜猃狁（匈奴的先祖），杀死 500 名敌人，活捉 50 名俘虏，宣王举行隆重的庆典表彰他的功绩，赏赐了四马战车，朱红色弓箭、大钺，祝祈子子孙孙永远地使用。

康有为等皆有诗文称赞，其书法风格亦对后来的小篆产生了巨大的影响，至今仍为习篆书家所喜爱。

石鼓
刻凿年代尚无定论，一般认为刻于先秦。现藏北京故宫博物院。

石鼓文
石鼓上所刻文字。每个石鼓上所刻字数不等，共 700 多个，现在仅存不到 500 个，每个字有两寸见方，记录着秦统一前的历史。现存于北京故宫博物院。

3. 大篆

大篆通行于春秋战国时代，代表为石鼓文。石鼓文刻于十座花岗岩石上，因石墩形似鼓，故称为"石鼓"。石鼓文继承了金文的体势和风格，其笔法圆阔、均衡，布局紧凑，字距开阔均衡。自石鼓文出土之后受到历届书法名家的极力推崇，褚遂良、欧阳修、杜甫、苏轼、

4. 小篆

公元前 221 年秦统一六国后，提出"书同文"，取消其他六国的异体字，以秦书为主体，变大篆为小篆而统一文字，这是中国历史上第一次大规模的文字规范工作。中国文字自此开始更加符号化，轮廓、笔画和结构逐渐定型。小篆的笔画较细，在字形上呈长方形，结构往往有左右对称的现象，给人挺拔秀丽的感觉。秦宰相李斯被称为小篆的鼻祖，其传世书迹有《泰山刻石》《琅琊台刻石》《峄山刻石》和《会稽刻石》等，"画如铁石，字若飞动，斯虽草创，遂造其极"。

小篆

由宰相李斯负责，在秦国原来使用的大篆籀文的基础上，进行简化，取消其他六国的异体字，创制的统一文字书写形式。

泰山刻石

李斯随秦皇巡祀泰山，在泰山极顶刻石记功，歌颂秦德。书法严谨浑厚，平稳端宁；字形公正匀称，修长宛转；线条圆健似铁，愈圆愈方；结构左右对称，横平竖直，外拙内巧，疏密适宜。具有极高的艺术价值。泰山刻石不仅是秦王朝鼎盛的见证，也开启了泰山碑刻的先河。它是泰山历史的珍贵纪录，也是泰山碑刻艺术中的翘楚。

琅琊台刻石

高 129 厘米，宽 76.5 厘米，厚 37 厘米，凡 13 行，86 字。是秦代传世最可信的石刻之一，笔画接近《石鼓文》，用笔既雄浑又秀丽，结体的圆转部分比《泰山刻石》圆活。一般研究篆书、篆刻学和学习小篆的人们都十分重视这个刻石。

峄山刻石

高 218 厘米，宽 84 厘米。峄山刻石书体是小篆，相传是李斯的书法手迹。

会稽刻石

碑文三句一韵，每字四寸见方，以小篆书写，共 289 字，其内容主要称颂秦王统一中国的业绩及秦王朝奉行的大政方针。

5. 隶书

隶书自秦时起，于汉时盛。秦时程邈修改大篆，"少者增益，多者损减，方者使圆，圆者使方"，做成隶书3000个献于秦王，此隶书被称作"秦隶"。汉武帝后隶书逐渐成熟，而至东汉，政通人和、书家辈出，东汉隶书也被看作隶书正宗。和小篆相比，隶书已脱离象形样貌，更加符号化，笔画不再圆润而多弯折，字形变瘦长为宽扁，整体更简练易写。史上一般将隶书作为"古今文字"变化的标志。隶书留世碑刻众多，流派风格也各不同，比如端庄隽秀者如《乙瑛碑》《史晨碑》《礼器碑》《曹全碑》等，雄浑古朴者如《张迁碑》《好大王碑》《衡方碑》等。东汉蔡邕被称作"六朝真书之祖"，其隶书"体法百变，穷灵尽妙，独步古今"，作品《熹平石经》庄重典雅，被视为隶书典范之作。除此之外，蔡邕还是书法理论大家，留有著作《笔论》《九势》《大篆赞》《小篆赞》《隶书势》等。

端庄隽秀的《曹全碑》

《乙瑛碑》

《礼器碑》

雄浑古朴的《张迁碑》

《熹平石经》残石
现藏中国国家博物馆

6. 草书

为书写便利，西汉时史游将隶书解散，"纵任奔逸，赴连急就"，作《急就章》——因篇首有"急就"两字而得名，这种字体也被称作章草。章草由隶书简化而来，收笔还可见隶书的特点。章草虽然将隶体字打散快写，但字字之间并不相连。

两百余年后，东汉张芝将章草的点画相连，改成现今通行的草书——今草。张芝草书技巧娴熟，运笔速度飞快，具有连绵回绕、气势奔放的艺术效果。张芝的草书将中国书法从实用中解放出来，将书法活动当作纯粹的艺术追求，对中国书法意义远大。至此，中国书法也进入了成熟期。

《急就章》
原名《急就篇》，是西汉元帝时命令黄门令史游为儿童识字编的识字课本。

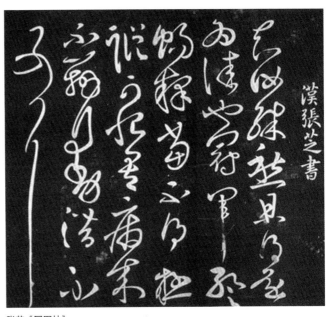

张芝《冠军帖》

至唐朝又有狂草，书家中代表人物为张旭和怀素。传张旭能诗、能书、好饮酒，每酒至酣处便有笔墨逞才。其草书中或将上下两字相连，或将一字笔画断开，形成蒙眬、诡谲的意趣。字和字之间大疏大密，似有郁勃之气。整幅作品连绵回绕、气势奔放。张旭狂草、李白诗歌、裴旻歌舞被称作"唐代三绝"。后又有怀素，师从张旭，又借鉴汉代张芝及唐颜真卿，兼收并蓄、融会贯通，米芾赞其书"如壮士拔剑，神采动人，而回旋进退，莫不中节"。怀素勤奋异常，写废的毛笔埋于居所前后，称之"笔冢"，为后世美谈。日本书法界将怀素尊称为"草圣"。

《自叙帖》怀素草书
纸本墨迹，纵 28.3 厘米，横 775 厘米，共 126 行，698 字。书于唐大历十二年（公元 777 年）。藏台北故宫博物院。

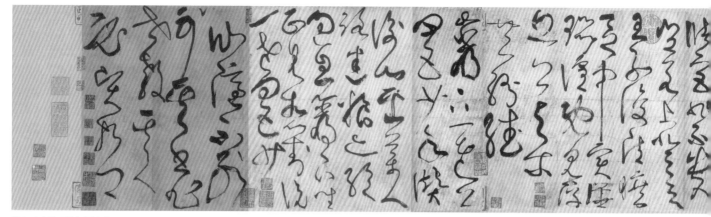

张旭《古诗四帖》墨迹本
五色笺，狂草书。纵 28.8 厘米，横 192.3 厘米。40 行，188 字。辽宁省博物馆收藏。

7. 楷书

楷书虽盛行于唐朝，但最早于汉朝末年即出现。人们累于隶书的繁琐和草书的难以辨认，遂融合二者优点创造出楷体。汉魏钟繇痴迷于书法，"师承前贤，玉成楷法"。他的作品结体高古、笔意淳朴，笔画脱去隶书、章草的风貌，形成规范的楷书用笔方法和笔画形象，楷体书法臻于完善。楷体的诞生为后世书法奠定了基础，历代书法家如"书圣"王羲之和唐朝众书法名家等皆惠泽于此。

唐朝时政治、经济、文化皆达到空前繁荣，同时书法成为科举制度中擢拔人才的条件之一，为此书法名家众多，传世之作层出不穷。初唐时欧阳询，聪慧而刻苦，从羲、献父子入手，创建"刚而不狠、健而不犷"的"欧体"，与虞世南、褚遂良、薛稷并称"唐初四大家"。颜真卿师承羲、献及"唐初四大家"，作品"端庄厚重、气度伟岸"，后世称之"颜体"。晚唐的柳公权博学聪敏，书法集众家之长又各有突破，形成"刚健遒媚、瘦硬清劲"的独特风格，开创"柳体"。颜真卿和柳公权各有创新，并称"颜柳"，所谓"颜筋柳骨"。

元朝时的赵孟頫艺术才能全面，诗、画、论皆有独到之处，"书画同源"的说法更是影响了元朝的绘画。他的楷书如"仪凤冲霄、祥云捧日"，既雍容华贵又雅俗共赏，是为"赵体"。"赵体"和"颜体""欧体""柳体"并称，为世代习书者临摹学习。

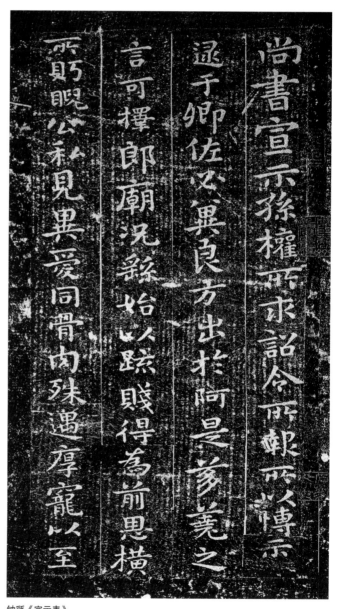

钟繇《宣示表》
此帖所具备的点画法则、结体规律等影响和促进了楷书高峰——唐楷的到来。因此，钟繇《宣示表》可以说是楷书艺术的鼻祖。

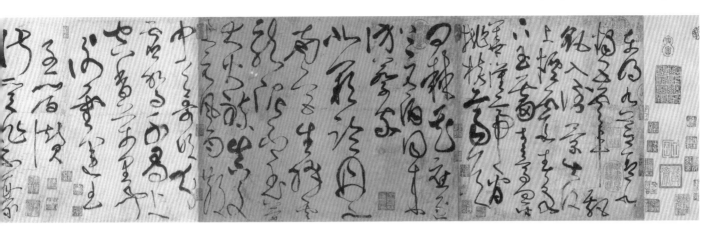

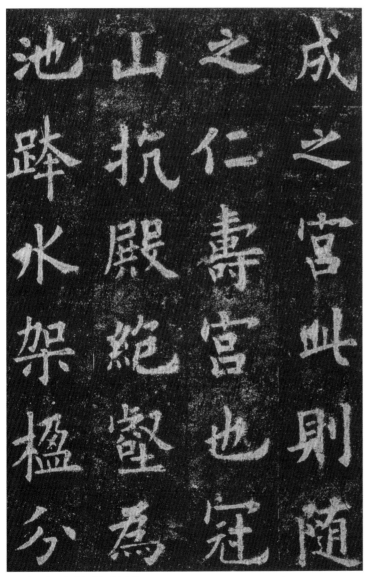

宋拓唐刻欧阳询《九成宫醴泉铭》

共 26 开，拓本每半开纵 20.9 厘米，横 13.9 厘米。

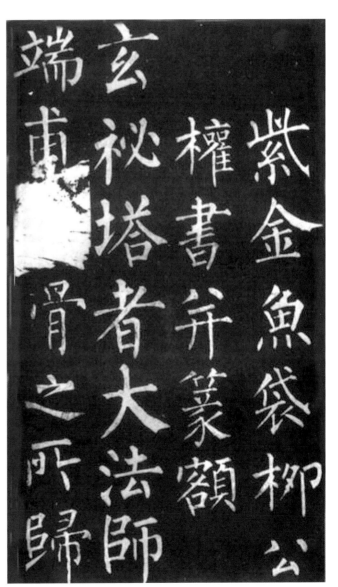

《玄秘塔碑》

全称《唐故左街僧录内供奉三教谈论引驾大德安国寺上座赐紫大达法师玄秘塔碑铭并序》，唐裴休撰文，柳公权书并篆额，邵建和、邵建初镌刻。立于唐会昌元年（公元 841 年）十二月。楷书共 28 行，行 54 字。藏西安碑林。

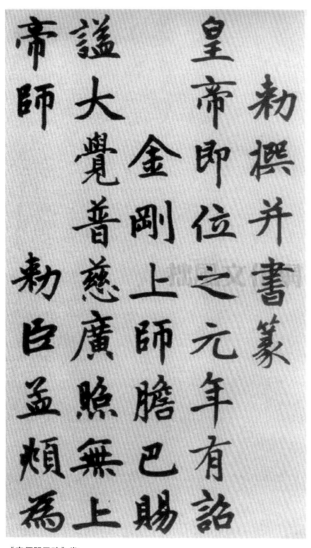

《帝师胆巴碑》卷

赵孟頫楷书，纵 33.6 厘米，横 166 厘米，纸本。现藏故宫博物院。

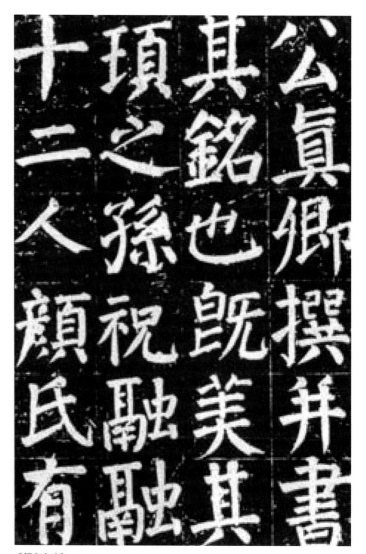

《颜家庙碑》

全称《唐故通议大夫行薛王友柱国赠秘书少监国子祭酒太子少保颜君庙碑铭并序》，楷书，颜真卿撰文并书。唐建中元年（公元 780 年）七月立，碑存西安碑林。

8. 行书

后汉的刘德升等为书写简便，将楷书稍加变化，得行书。魏晋后书法名家大都以行书著名，其中翘楚者非"二王"莫属。东晋王羲之，"兼撮众法，备成一家"。书法中既有张芝的精熟又有钟繇的醇厚，变汉魏以来质朴的书风为妍美流便的新体，达到"古今莫二"的高度。他的《兰亭序》用笔上有藏有露，侧笔取势，遒媚劲健，自然精妙，是中国书法史上千秋传颂的名作，被称作天下第一行书。

《兰亭序》（神龙本）

兰亭序体现了王羲之书法艺术的最高境界，被后世推崇为"行书第一"。由于唐太宗以之殉葬，真迹已永绝于世。现存皆为摹本，以"神龙本"最为著名。

王羲之第七子王献之精于行草，他的书法"若大鹏搏风、长鲸喷浪、悬崖坠石、惊电遗光"。其作品《中秋帖》流通牵连、气势恢宏，在书法史上地位不亚于《兰亭序》。

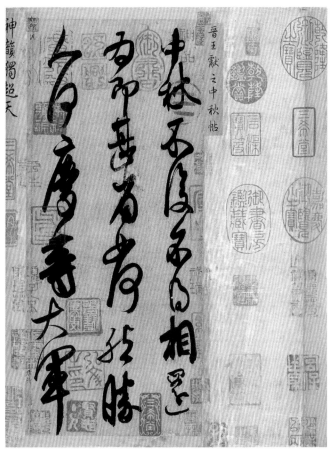

《中秋帖》
王献之的墨宝，全文 22 个字。现存此帖一般认为是宋朝米芾根据《十二月割帖》的不完全临本。现藏北京故宫博物院。

宋本《妙法莲华经》
经折装，全本完好，无一破损，每开 24 行 27 字，每纸三开有半，纸首有号数，下有"口通"二字，当刻工姓名。

二、印刷文字的发展

1. 楷体

唐朝是我国历史上最强盛的时代之一，社会生产力有很大的发展，文化艺术也有了很高的艺术水平，雕版印刷术从 7 世纪贞观年间逐渐发展起来。唐代专职负责抄写佛经的"写经生"参照楷书书写，逐渐形成"汉字书写体"。雕版印刷发明之后，刻书取代抄书，写经生负责书写和雕版，因此楷书也自然成为最早的印刷字体。

2. 宋体

雕刻工人刻字时，为提高速度逐渐写成横细竖粗、转折棱角的宋体字。需要强调的是，宋朝时刻本大都由书法大家书写，颜柳欧赵各有所学，各种字体竞相比美，以楷书为多，又有少见的瘦金体、扁体字等。我们今日所用的宋体应为明朝中叶时逐渐成熟的"明朝体"，这种字体逐渐脱离楷书的模样，成为一种成熟的印刷字体。"明朝体"的出现在雕版印刷史上是一大进步，自此汉字有了定型的印刷体，写和刻都比较方便。目前日本及中国的香港和台湾地区均称"宋体"为"明体"。

宋体

《世说新语》（八卷）明万历十四年（公元 1586 年）余碧泉刻本首页。

宋体

《齐书》一页，明朝南京国子监版本。

3. 黑体

受到西方无衬线字体的影响，日本在 20 世纪初期设计出哥特体（Gothic）。20 世纪 30 年代，这种字体由商务印书馆引入中国，成为中国印刷基本字体之一。

黑体

是由北京中易中标电子信息技术有限公司制作并持有版权的一种 TrueType 字体。中易黑体是随着简体中文版 Windows 和 Microsoft Office 一起分发的字体。

黑体

筑地 gothic：日本最早出现的黑体字样张。

第二节　西方字体的发展

西方字体即指现今欧美所使用的拉丁拼音字母，是从希腊罗马时期定型的文字系统。现今西方主要语言几乎都是以拉丁字母所发展出来的拼音文字。拉丁字母是在远古符号文字的基础上，历时千年，经过数十个民族的不断加工、琢磨、演变而成的。由于拉丁字母的音素化和标准化使得其逐渐成为国际上使用最为广泛的文字体系。追溯拉丁字母的发展，基本可分为三个历史阶段：原始文字、古典文字和字母文字。

一、书写文字的发展

1. 原始文字

新石器时代，人类物质生活得到了一定改善，开始有了思想交流和记录的要求。如今我们在一些洞穴的岩壁上和出土的陶器表面上仍能发现当时人们刻画的图画和符号。正是这些图画和符号改变了人类交流思想、宗教信仰和生活经验的方式。

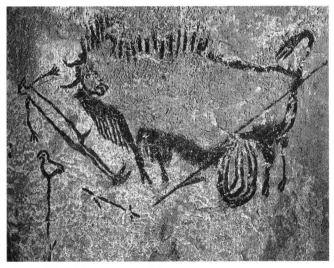

法国南部拉斯科岩洞（Lascaux）壁画

2. 古典文字

公元前 3000 年，美索不达米亚平原的苏美尔人为了贸易的记录，创造出一些象形文字——楔形文字。由于起源于图画，楔形文字最初还是一些简单的符号，但随着使用要求的提高，开始逐渐简化，并由楔形的符号代替了象形的符号，确立了音节为基础的楔形文字。

也是公元前 3000 年前后，埃及也产生了象形文字。

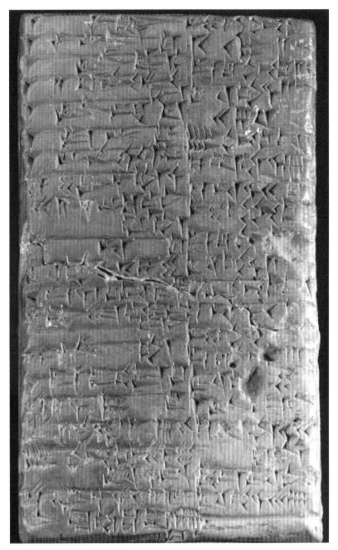

大约公元前 24 世纪的楔形文字

知识链接："头"字的演变

1. 公元前 3000 年，早期图形字。
2. 公元前 2800 年后期图形字。左转 90 度。
3. 公元前 2600 年的碑文，笔画简化。
4. 黏土板。早期楔形文字。
5. 公元前第 3000 年后半叶。
6. 公元前第 2000 年前半叶。
7. 公元前第 1000 年前半叶，古典亚述楔形文字。

埃及象形文字的书写比较自由，可以横写也可以竖写，没有固定的规范。根据使用对象和用途的不同，一般将埃及的文字分成"圣书体"和"世俗体"。

楔形文字、埃及象形文字以及中国的汉字是世界上三大古典文字，但是由于时代的变迁，只有汉字流传至今并稳步发展着。

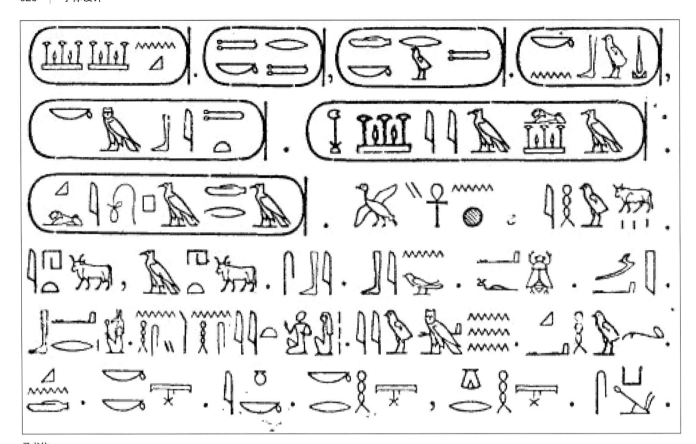

圣书体

3. 字母文字

公元前 1800 年，地中海沿岸的贸易团体腓尼基人为了方便贸易中的记录和交流，借用象形文字中的表音符号并加以简化和改变，逐渐形成了系统的字母符号。公元前 800 年前后，希腊人给这套系统加上了元音并给每个字母命名。到了公元前 600 年前后，希腊人又接受了这套字母系统。这个时候，这个系统已经包含 23 个字母。由于罗马帝国的扩张，这套字母，即拉丁字母，从意大利扩展到整个欧洲、西亚和北非。意大利语、葡萄牙语、法语、西班牙语等都是继承自拉丁字母。

拉丁字母的演变

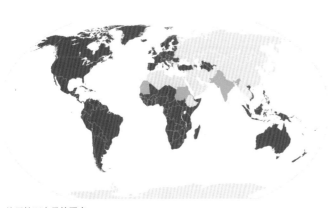

使用拉丁字母的国家
深绿色表示为官方文字。

公元前 5 世纪雅典碑刻

二、印刷字体的发展

1. 衬线字体的发展

16 世纪中期，由于活字印刷术的发展，欧洲的字体设计开始逐步有了清晰的理念。早期的印刷字体大都源自手写字形，字体设计也集中于解决手写字体在印刷时出现的一些问题。1450 年前后，古登堡印制《圣经》的字体——哥特体——就源自一款传统的手写字体。

知识链接：约翰内斯·古登堡

约翰内斯·古登堡（Johannes Gensfleisch zur Laden zum Gutenberg，又译作谷登堡、古登堡、古滕贝格），约 1400 年出生于德国美因茨，1468 年 2 月 3 日逝世于美因茨，是第一位发明活字印刷术的欧洲人。他的发明引发了一次媒介革命。其印刷术在欧洲迅速传播，并被视为欧洲文艺复兴在随后兴起的关键因素。他的主要成就——《古登堡圣经》，享有极高的美学及技术价值。除了其在欧洲发明的活字印刷术对印刷的发展有着巨大贡献之外，他还合成了一种十分实用的含锌、铅和锑的合金和一种含油墨水。

15 世纪的手抄书
字体为哥特体（Gothic textura script）。

《古登堡圣经》内页

（1）旧型风格

即："Old Style"，由于哥特体本身构造的问题使得其并不适宜阅读。15 世纪后半期活字印刷术传到意大利后，这种字体却没有被接受。法国人詹森（Nicolas Jenson）设计的罗马小写字体"Eusebius"是真正的罗马字体，它比哥特体更加秀美，也更适宜阅读。这种字体的大小、比例、形状、结构等基本上沿用至今。

Lurchones dicti sunt a lurchando. Lurchare est cum auiditate cibum sumere. Luc. faty. li. ii. Nam quid metino subiecto q; huic opus signo uel lurcharet lardum & carnaria faretrū parum conficeret. Pomponius firis lapathiū nullā utebaʔ: lardum lurchabat lubens. Plautus in Persa: Perennis herbæ lurcho edax furax fugax. Luc. fat . li. v. Viuite lurchōes: cōe dones uiuite uentres. Varro in Eumenidibus : Contra cum psaltepifia & cum flora lurchare astrepis.

詹森在威尼斯手稿抄写体基础上设计的罗马字体

知识链接：詹森

詹森（Nicolas Jenson），法国雕刻家、印刷商、罗马体活字创始人。生于法国索默瓦尔，死于威尼斯。原为法国图尔造币所雕刻家兼主管。1458 年，受法王查理七世派遣，到德国美因茨的印刷所学习活字印刷术。1470 年，迁居威尼斯，开设印刷所。他设计的罗马小写字体比当时流行的哥特体秀美。其大小、比例、形状、结构等基本上沿用至今。同时设计的希腊字体和黑体字，则不为人称道。一生印刷、出版学术著作约 150 种，为此教皇西克斯图斯四世（1471-1484 年在位）曾封以教廷官职。

　　无独有偶，哥特体原有的主要流行地区之一法国因深受文艺复兴的影响，也抛弃了哥特体。字体设计师托利（Geoffroy Tory）从达·芬奇的人体素描中产生灵感，设计出基于人体构造的字体"野花"（Champ Fleury）。

　　此时法国人已渐渐改变了模仿手写字体的习惯，印刷字体也渐渐有了独特的美学标准。克劳德·加罗蒙（Claude Garamond）参照古体字及野花字体设计出加罗蒙字体（Garamond typeface），虽然还保留着手写字体的动势，但是造型要精密得多。

　　直到现在，加罗蒙字体仍然是主流的字体之一。

"野花"字体
托利设计。

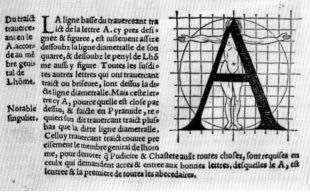

加罗蒙字体

Agnóstick
garamond

Agnóstick
adobe garamond pro

Agnóstick
granjon

Agnóstick
Garamond 3

Agnóstick
Garamond BE

Agnóstick
ITC Garamond

加罗蒙字体的几个不同版本

（2）过渡型风格

18 世纪中叶，英国已经开始有点工业革命的影子，印刷技术的进步使字体设计快速突破旧型风格的瓶颈。出版商约翰·巴斯克维尔（John Baskerville）改进了印刷技术和纸张，并将卡斯隆字体进一步改良，使小写字形细致化、几何化，完全比照大写字形的锐利。这种字体的轴线近乎垂直，由水平和垂直的几何化结构组成，横竖画的粗细比率也相当大，而衬线变得更细，整体看来其字形较宽、重，阅读动线极佳。

Baskerville
i love Typography, a
fine sample text, 123

AaBbCcDdEeFfGgHhIiJjKkLlMmNn
OoPpQqRrSsTtUuVvWwXxYyZz
0123456789& "" ?*

John Baskerville 改良的卡斯隆字体

（3）近代风格

从 18 世纪末开始，欧洲随着工业革命而进入传播的时代，字体设计的数量增加，到了 19 世纪初甚至出现百家争鸣的现象。罗马字形紧接着过渡型风格而发展出近代风格（Modern Style），将罗马字体的演化带到最高潮。如法国人皮埃尔·杜澎（Pierre Didot）和意大利人詹巴蒂斯塔·波多尼（Giambattista Bodoni）所设计的字体，所有字母的对称轴线均完全垂直，横画则呈水平状态，是高度几何化的字形。字形的设计理念完全由手写演化成制图，而罗马字形的发展也到了极限，意味着印刷字体将出现不同的发展方向了。

Helvetica

Didot 字体

2. 无衬线字体

虽然最早的无衬线字体 2000 年前就已经出现了，但是真正大规模的使用是在 1816 年。威廉·卡斯隆四世（William Caslon IV）设计并试图推广这种字体，自此以后无衬线字体逐渐增多。20 世纪 20 年代，包豪斯和风格派运动使得无衬线字体得到普及。著名的无衬线字体有 Franklin Gothic、Helvetica、Futura、Gill 等等。

Futura

hamburgefonstiv

Five Wax Quacking Zephyrs

1234567890 (!@#$£%&*?) ÀÉÎÕÜ àéîõü

Franklin Gothic

Gill

思考练习

1. 汉字发展的一般规律是什么？

2. 请简述衬线体及非衬线体的区别及优劣。

第三章　学习字体设计应掌握的基本知识

第一节　汉字和拉丁文字的区别

第二节　字体的基本知识

一、汉字

二、拉丁文字

三、衬线和非衬线体

四、字体的大小

五、字体的其他特征

第三节　计算机字库

一、字库的两种基本类型

二、字库的格式

三、字符集

四、字库的管理

第三章　　学习字体设计应掌握的基本知识

第一节　汉字和拉丁文字的区别

世界上的文字都是用来记录语言的符号，但是各种文字之间的性质并不相同。文字的三个基本要素是音、意和形，根据文字本身的性质，大体可以分成三类。

第一类：音素文字。文字由字母组成，而每个字母又能代表一个音素。比如以英语、法语为代表的拉丁字母和俄语、保加利亚语所用的斯拉夫字母都是音素文字。

第二类：音节文字。一个字母代表一个音节。比如日语和阿拉伯语，字母（假名）可以表示一个辅音。

第三类：语素文字。文字除了能表音之外，还能表示意义。世界上的文字只有汉字是音、意和形的结合。

根据以上三个类别我们可以看出汉字和拉丁文字之间的区别，那就是汉字比拉丁文字多了一个功能：表意。

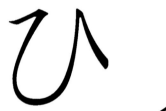

拉丁文字

日文中的平假名
常用来表示日语中的固有词汇及文法助词，为日文汉字注音时一般也使用平假名。

片假名
是日语中表音符号（音节文字）的一种，常用来表示外来语、拟声（态）语以及生物、矿物等名词。

第二节　字体的基本知识

一、汉字

1. 汉字的笔画

汉字是表意文字，最初的甲骨文就是象形文字，即是用文字的外形来表示意义。因此，甲骨文的笔画其实还是"图形"的表现。象形字用的线条既然是适应客观物形的，而客观物形又是千姿百态、各不相同的，这就决定了象形文字时期书写时所用的线条的多样性。这种线条无法归类，也不定型，难以对它们命名，只能笼统地称之为"摹物的线条"。 为了适应人们书写的要求，这种图形变得越来越简单，最终变成单纯的符号，汉字

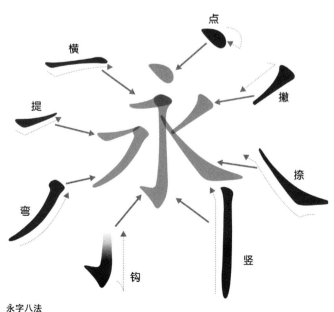

永字八法

也逐渐形成了由笔画作为基本构成元素的文字。南朝的智永法师在"二王"的楷书基础上，将用笔的方法归结为"永字八法"，这个说法的提出为楷书及汉字的规范化打下了坚实的基础。现在我们所说的笔画与此基本相同，具体来说可分为点、横、折、竖、勾、提、撇、捺，每个笔画内根据不同字形又有细微变化。

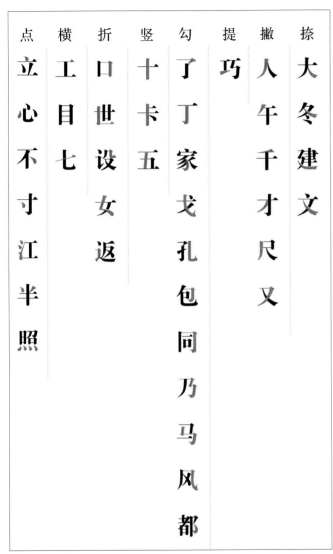

汉字基本笔画

2. 汉字的笔顺

笔顺就是书写汉字时下笔先后的顺序，它是历代汉字书写的经验总结，人们写字时总会选择最短的运笔路线以求省时省力，久而久之便逐渐形成了笔顺规则。笔顺在汉字教学和辞书检索、排序等领域应用很广。掌握了笔顺规则，对于初学者规范地书写汉字、熟练地掌握汉字有很大的帮助。国家语言文字工作委员会于 1999 年10 月公布了《GB13000.1 字符集汉字笔顺规范》，这成为现代汉字笔顺的国家标准。现代汉字书写笔顺的基本规则主要有七条：

（1）先横后竖

如"十、干、丰、拜"等字。

（2）先撇后捺

如"八、人、入、乂"等字。

（3）先上后下

如"三、吕、早、草"等字。

（4）先左后右

如"川、州、林、彬"等字。

（5）先外后内

如"凤、同、周、问"等字。

（6）先中间后两边

如"水、办、业、率"等字。

（7）先进去后关门

如"日、田、回、固"等字。

汉字的笔顺

3. 汉字的结构

汉字如机器，也是由一个个的零件组成的，汉字中的零件一般被称作"部件"。部件并不等于笔画，事实上部件正是由笔画组成的。一个汉字、部件及其笔画的关系如下：笔划＜部件＜整字。许慎的《说文解字》其实就是基于部件对汉字的研究。许慎将汉字的造字原理归为六类：象形、指事、会意、形声、转注、假借，这其中应用到的部首的概念正是部件的一部分。

从汉字结构上来讲，可以分为独体字和合体字。对汉字的部件分析有两个方法：层次分析法和平面分析法。

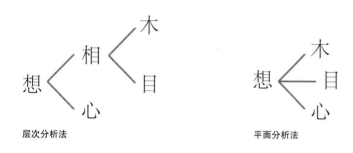

层次分析法　　　　　　　　　平面分析法

按照层次分析法，我们可以把合体字的结构归纳和总结为 12 种形式：

（1）左右结构

如"伟、刚、法、陪、群、数、缠"等。

（2）左中右结构

如"树、湖、狱、喉、衍、斑、辩"等。

（3）上下结构

如"台、思、花、霜、想、森、磊"等。

（4）上中下结构

如"荣、享、复、意、曼、量、衷"等。

（5）全包围结构

如"四、回、因、围、国、囵、卤"等。

（6）上三包围结构

如"风、同、周、问、向、肉、咸"等。

（7）下三包围结构

如"凶、击、出、凼、画、函、凿"等。

（8）左三包围结构

如"区、匹、匝、医、匿、匪、扁"等。

（9）左上包围结构

如"历、庆、质、房、病、展、眉"等。

（10）左下包围结构

如"处、边、旭、建、起、尴、魅"等。

（11）右上包围结构

如"可、句、司、或、虱、贰、氧"等。

（12）框架结构

如"巫、坐、爽、奭、幽、龃、噩"等。

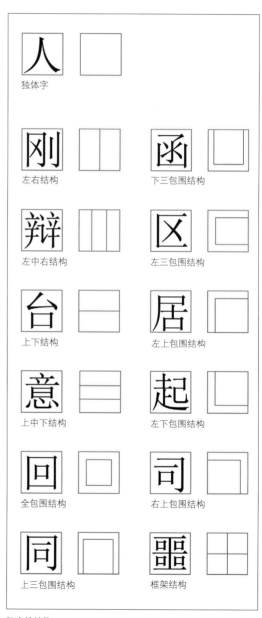

汉字的结构

二、拉丁文字

1. 拉丁文字的结构

（1）基线

英文"baseline"，指的是字母排列的基准线，是衡量行与行之间空距的参考点。"行距"就是两条基线之间测量出的数据。不同样式的文字的基线各不相同。

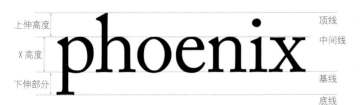

In European and West Asian ty-
pography and penmanship,

the baseline

is the line upon which most letters "sit" and below which
descenders extend.

基线决定了行距

（2）"X"高度

除了字体的磅数，字体大小的感觉还依赖于其小写字母的高度。这个高度一般用小写字母"x"从基线到顶端的距离来表示，称作"X高度"，这个顶端的线称作"中间线"。

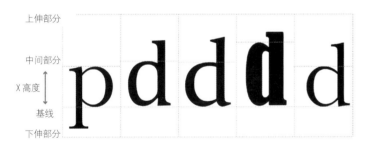

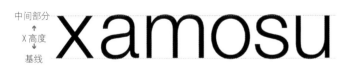

相同字号的字体 X 高度可能不同

2. 字母的"笔画"

和中文类似，拉丁字母的文字笔画也有固定的称呼。命名规律是笔画在字母中的位置和作用，如下图中的字脊、上伸部分、下伸部分、字谷、衬线等等。笔画形状的不同往往是不同字体的区分特征，也是拉丁字母设计需要着重考虑的。

字母的笔画

三、衬线和非衬线体

在字体排印学里，衬线指的是字母结构笔画之外的装饰性笔画。有衬线的字体叫衬线体（serif）；没有衬线的字体，则叫做无衬线体（sans-serif）。

历史学家们认为衬线体来自古罗马的石刻碑文。对于这些装饰性的笔画为何会产生，起何种作用，一直存在着争议。大多数人所接受的解释来自爱德华·凯奇（Edward Catich）神父，他在1968年写了《衬线的起源》（*The Origin of the Serif*）一书，认为罗马字母最初被雕刻到石碑上之前，要先用方头笔刷写好样子，雕刻的

工匠之后照着写好的样子雕凿而成。由于直接用方头笔刷书写会导致笔画的起始和结尾出现毛糙，所以在笔画开始、结束和转角的时候增加了收尾的笔画，也就自然形成了衬线。雕刻匠人照写好的字雕刻，就形成了所谓的衬线体（serif）。

至于东亚文字，汉字、日语的假名等方块字中，同样也有"衬线体"和"无衬线体"的两个概念，只是指代名称不同。一般来说，宋体（在日本称作"明朝体"）是汉字的衬线体，而黑体（日文中称作"哥特体"）则是无衬线体。

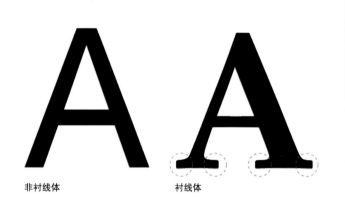

非衬线体　　　　　衬线体

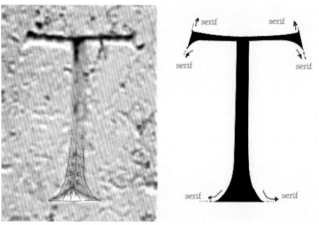

放大这个字母"T"，我们可以看到，衬线最终是如何在工匠的雕刻刀下诞生的（注意看左图标注的切刻方向）。

古罗马半圆形剧场石碑
2007年摄于里昂古罗马半圆形剧场遗址（约公元前43年），从保留的石碑我们可以看出：1. 所有的字母都是大写的；2. 衬线是如何被"雕刻"出来的。

普遍认为，在传统的正文印刷中，衬线体能带来更佳的可读性（相比无衬线体），尤其是在大段落的文章中，衬线增加了阅读时对字母的视觉参照。而无衬线体往往被用在标题、较短的文字段落或者一些通俗读物中。有调查显示，欧洲人对于无衬线体的接受度略高于北美，在书籍、报纸和杂志中大段落文字的排版，衬线体始终占据着压倒性的优势。

相比严肃正经的衬线体，无衬线体给人一种休闲轻松的感觉。随着现代生活和流行趋势的变化，如今的人们越来越喜欢用无衬线体，因为它们看上去"更干净"。

在屏幕显示上，无衬线体要适合得多。虽然目前的抗锯齿技术已相当成熟，但由于显示器的分辨率有限（日常的液晶显示器一般不超过 150dpi），过多的衬线和过细的笔画容易引起使用者的视觉疲劳，且在缩放过程中容易失真，可读性不是十分出色，应用受到了一定限制。

四、字体的大小

字体在排版中需要精确度量，由于这种需求，在长期的发展过程中，字体有了独立于其他度量单位的专用单位。而且根据使用媒介的不同，字体还有几套不同的度量单位和方法。

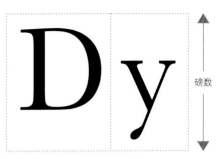

磅数的来源

1. 绝对度量单位

（1）英制和公制单位

我们日常使用的厘米、米或者英尺等都是绝对的单位。虽然对于字体来说我们很少使用这种通用单位来衡量，但是由于打印所用的纸张需要此类单位，所以有时候我们也需要知道字体单位和这些单位的换算关系。

（2）点

即"pt"，是目前最常用的排版单位，在中文排版中也称该单位为"磅"，它与英寸及毫米的折算关系是 1pt=1/72 inch=0.3528mm。磅数的出现要追溯到手工排字的年代。当每个字母被浇铸成独立的子模块时，子模块必须高于并宽于字母本身。这些多出来的间隙能够防止印刷的字母相互接触，这种子模块的高度就是字体的磅数。字库数字化之后，磅数成为围绕着字母的围框的高度。

该单位经常被误认为等同于像素（pixel）单位，其实"点"并不是"像素"，它们之间的换算关系与屏幕或打印分辨率有关。仅在分辨率是 72 dpi（dot per inch）时，1 pt 才与 1 pixel 相同，如果分辨率是 96dpi，1pt 等同与 1.333（96/72）像素单位。

Photoshop 字符窗口中字号的设置

（3）级

即"Q"，该单位起源于照相排版，专用于字体尺寸。"齿"（Ha）和"级"（Q）所表示的度量大小都是 0.25mm，但是"齿"（Ha）不可用于描述字体大小，它可作为行距、字距、基线偏移量的度量单位。

（4）美式点

即"ap"，该单位比"点"（pt）的度量稍小一些，1ap 大约等于 0.3514mm。

（5）号

对中日文排版用户来说，"号"也是熟悉的排版单位，它原是铅字模的尺寸单位，目前正逐渐被"点"这个单位所取代。日本已经不再使用该单位，但在中国仍被沿用。

汉字大小定为七个等级，按一、二、三、四、五、六、七排列，在字号等级之间又增加一些字号，并取名为小几号字，如小四号、小五号等。号数越高，字越小。

号数制的特点是用起来简单、方便，使用时指定字号即可，无需关心字形的实际尺寸。缺点是文字大小受号的限制，有时不够用，大字无法用号数来表达，号数不能直接表达字形的实际尺寸，字号之间没有统一的倍数关系，折算起来不方便等。尽管如此，号数制仍是目前中文表示字形规格最广泛的方法。

需要注意的是，传统标准铅字的字号大小与一般字处理软件实际输出的文字尺寸往往有一些误差，这是由于字的变倍计算处理造成的。

（6）派卡

即"pc"，一个派卡由 12 磅组成，折算关系为 1pc=12pt= 1/6 inch

2. 相对度量单位

相对度量长度不像绝对的厘米、英寸或者点数那样具有固定的值。在不同情况下，相对度量尺寸的绝对长度并不相同。相对度量单位一般有两种，第一种基于字体本身的大小，第二种则基于显示屏的分辨率。

（1）像素

即"px"，是图像显示的基本单位，译自英文"pixel"。像素在不同场合中代表的含义也不同，比如我们可以说在一幅可见的图像中的像素（例如打印出来的一页）或者用电子信号表示的像素，或者用数码表示的像素，或者显示器上的像素，或者数码相机（感光元素）中的像素。

由于不同设备的分辨率不同，以像素作为度量单位的长度是相对的。相同像素的长度在不同设备上所表现出的物理长度是不同的。比如说液晶显示器分辨率为 96dpi，其像素也就是点距一般在 0.25mm 到 0.29mm

Indesign "编辑">"首选项">"单位和增量" 中文本大小的单位有点、像素、级（Q）和美式点。

字号	中国	日本
初号（0 号）	42	42
小初（small 0 号）	36	–
一号（1 号）	26	27.5
二号（2 号）	22	21
小二（small 2 号）	18	–
三号（3 号）	16	16
小三（small 3 号）	15	–
四号（4 号）	14	13.75
小四（small 4 号）	12	–
五号（5 号）	10.5	10.5
小五（small 5 号）	9	–
六号（6 号）	7.5	8
小六（small 6 号）	6.5	–
七号（7 号）	5.5	5.25
八号（8 号）	5	4

"点"(pt) 和"号"的对应关系表

之间，而一般打印机的像素有 300dpi，其墨点的距离也就是像素大约为 0.085mm。一条长为 100px 的线在显示屏上的物理长度大约为 25mm，但是如果将它打印出来的话则仅有 8.5mm。

（2）em

　　"em"指字体高，是个相对单位，是通过所使用的字体大小来定义的度量单位。现在的计算机字库如 PostScript 字库也是基于此。PostScript 字库设定一个字符的高有 1000 个单位，根据每个字母的宽度和标准高之间的比例来分配每个字母自身的宽度。

　　除了定义每个字母自身的宽度，字库中还利用 em 来定义字符的间距，比如字母"r"和"n"，如果按照一般的字距，那么当它们靠在一起的时候很容易被看做"m"，所以在字库中会针对此类情况专门设置一些字母的间距。这个间距的大小也是基于 1000 个单位的字符高进行设置的。利用 em 设置的好处是，如果我们将字体的字号变大，字母之间的距离也会等比放大而不会变得混乱。

　　现在 em 也经常被用在网页设计中。利用 em 设计出来的网页能够在网页缩放时保持原有的形象，有特殊阅读要求的人群会需要这个功能。但是由于 em 在使用时并不直观，而且现在有很多浏览器也支持基于 px 像素的网页缩放，所以使用 em 设计网页的也越来越少。

PostScript

PostScript

虽然上下两排的字体大小不同，但是字母之间的间距在视觉效果上是一样的。因为字库中设置字距的时候使用了相对宽度 em 。

```
C 42 ; WX  500 ; N asterisk
C 43 ; WX  833 ; N plus
C 44 ; WX  248 ; N comma
C 45 ; WX  331 ; N hyphen
C 46 ; WX  248 ; N period
C 47 ; WX  278 ; N slash
C 48 ; WX  495 ; N zero
C 49 ; WX  495 ; N one
C 50 ; WX  495 ; N two
C 51 ; WX  495 ; N three
C 52 ; WX  495 ; N four
C 53 ; WX  495 ; N five
C 54 ; WX  495 ; N six
C 55 ; WX  495 ; N seven
C 56 ; WX  495 ; N eight
C 57 ; WX  495 ; N nine
C 58 ; WX  272 ; N colon
C 59 ; WX  272 ; N semicolon
C 60 ; WX  833 ; N less
C 61 ; WX  833 ; N equal
C 62 ; WX  833 ; N greater
C 63 ; WX  365 ; N question
C 64 ; WX  986 ; N at
C 65 ; WX  752 ; N A
C 66 ; WX  595 ; N B
C 67 ; WX  683 ; N C
C 68 ; WX  741 ; N D
C 69 ; WX  562 ; N E
C 70 ; WX  527 ; N F
C 71 ; WX  722 ; N G
C 72 ; WX  771 ; N H
C 73 ; WX  321 ; N I
```

PostScript 字库中对每个字符的宽度的定义图中 N 后面是字符的英文名称，WX 后面的数字是该字符在 1000 个单位的全身宽中所具有的宽度。

DreamWeaver 中对于字体大小的定义，有很多的字体单位可选。

　　综上所述，字体的度量单位繁多，针对不同的用途可以适当选择合适的单位。一般来说，用来打印输出的文档一般可采用点数（pt，磅数）或公制尺寸作为字体单位，而用来屏幕显示的文档如网页设计、界面设计等可采用像素（px）作为字体及尺寸度量单位。

五、字体的其他特征

1. 字体的分量

字体的分量指的是字体主要笔画的粗细程度。现有很多描述字体分量的术语，但并未有一个标准的称谓。传统字体一般采取在字体名称后加上描述粗细、形态形容词的方法区分不同形态的字体，而这系列的字体被称作"家族字体"。比如 Helvetica Neue LT Pro 字体，是从 Ultra Light 到 Black 分成了七个粗细不同的等级。

Helvetica Neue LT Pro 25 Ultra Light
Helvetica Neue LT Pro 35 Thin
Helvetica Neue LT Pro 45 Light
Helvetica Neue LT Pro 55 Roman
Helvetica Neue LT Pro 65 Medium
Helvetica Neue LT Pro 75 Bold
Helvetica Neue LT Pro 85 Heavy
Helvetica Neue LT Pro 95 Black

Helvetica Neue LT Pro 的家族字体

2. 正体字和斜体字

正体字（Norma）是正文直立的字体，有时候又被称作"罗马体"（Roman）。斜体字最早称作"意大利体"（Italic），是正体字的手写体。由于手写体大体上都是向右倾斜的，所以这种手写体也被称作斜体字。现在我们使用的很多字体事实上都没有专门的手写风格，仅仅是将正体字倾斜了一个角度，这种形式确切地说应当是"仿斜体"（"obliques"）。

除此之外，字体还有宽体"Extended"（在某些字体中称为"Wide"）、长体"Condensed"，有时还会包括只有边框线形的空心体"Outline"等等。

Helvetica Neue LT Pro 53 Extended
Helvetica Neue LT Pro 53 Extended Oblique
Helvetica Neue LT Pro 55 Roman
Helvetica Neue LT Pro 56 Italic
Helvetica Neue LT Pro 57 Condensed
Helvetica Neue LT Pro 57 Condensed Oblique

Helvetica Neue LT Pro 的家族字体
意大利体（Italic）事实上并不是真正的手写体，和仿斜体（Oblique）基本一样。

不同的设计公司对家族字体的命名方法并不统一，比如以下就是两个公司的命名方法。

Georgia
Georgia Bold
Georgia Italic
Georgia Bold Italic
Georgia Oblique
Georgia Bold Oblique

衬线体 Georgia 的字体家族
意大利体（Italic）相对正体字和仿斜体（Oblique）来说有很大的区别，是专有的手写体。

Linotype 命名系统										
数字	0	1	2	3	4	5	6	7	8	9
分量	—	Ultra Light	Thin	Light	Regular	Medium	Bold	Heavy	Black	Extra Black
宽度	—	Compressed	Condensed	Basic	Extended	—	—	—	—	—
位置	Roman	Oblique	—	—	—	—	—	—	—	—

Linotype 公司家族字体特征命名方法

Linotype 命名系统										
数字	1	2	3	4	5	6	7	8	9	10
分量	—	Ultra Light	Thin	Light	Normal Roman Regular	Medium	Bold	Heavy	Black	Ultra/ExtraBlack
宽度位置	Ultra Extended	Ultra Extended Oblique	Extended	Extended Oblique	Normal	Oblique	Condensed	Condensed Oblique	Ultra Condensed	—

Frutiger 公司家族字体特征命名方法

我们使用的字库往往不像这套 Georgia 字体一样具有这么全的家族字体，但是现在的软件可以帮助生成"仿粗体"或者"仿斜体"等等。

Photoshop 软件中的字体设置界面，可以在这里设置字体的"仿粗体"或者"仿斜体"。

第三节　计算机字库

"字体"指的是文字的表现特征，如"黑体""宋体"都是从外观上对文字的描述；"字库"则是针对文字的存在和使用的称谓。设计完文字的轮廓外形之后，我们将这些字符的集合（字符集）、字符所占的宽度、字符的特殊表现形式（斜体、粗体、粗斜体等）等等信息集合成一个文件，这个文件就是字库。将字库安装到计算机或者打印机上后，就能够在相应的设备中读取和描绘这款字体。

一、字库的两种基本类型

字库有两种基本的类型：位图字库和矢量字库。位图（Bitmap），又称栅格图（Raster graphics），是使用像素阵列来表示的图像，每个像素的颜色信息由 RGB 组合或者灰度值表示。

简言之，就是将一幅图像等分成若干个有特定颜色值的点，利用这些点的组合形成图像的整体面貌。用这种方法设计而成的字库就是位图字库。由于位图文件在放大后会变模糊，所以每个点数的字体都需要一套单独的位图文件，这会给字体设计人员增加很多的工作量。

位图的显示原理

位图字库原理

名称	大小	压缩后大小	修改时间	模式	用户
85-wqy-bitmapsong.conf	391	512	2010-02-19 1...	0rw-r--r--	fangq
AUTHORS	32 703	32 768	2010-02-19 1...	0rw-r--r--	fangq
ChangeLog	6 741	7 168	2010-02-19 1...	0rw-r--r--	fangq
COPYING	18 007	18 432	2010-02-18 1...	0rw-r--r--	fangq
fonts.alias	1 900	2 048	2010-02-19 1...	0rw-r--r--	fangq
INSTALL	9 087	9 216	2010-02-18 1...	0rw-r--r--	fangq
INSTALL.zh.gb2312	6 788	7 168	2010-02-18 1...	0rw-r--r--	fangq
LOGO.png	6 113	6 144	2010-02-19 1...	0rw-r--r--	fangq
README	5 618	5 632	2010-02-19 1...	0rw-r--r--	fangq
wenquanyi_10pt.pcf	2 287 244	2 287 616	2010-03-12 1...	0rw-r--r--	fangq
wenquanyi_11pt.pcf	2 521 120	2 521 600	2010-03-12 1...	0rw-r--r--	fangq
wenquanyi_12pt.pcf	2 750 952	2 750 976	2010-03-12 1...	0rw-r--r--	fangq
wenquanyi_13px.pcf	1 838 184	1 838 592	2010-03-12 1...	0rw-r--r--	fangq
wenquanyi_9pt.pcf	2 172 020	2 172 416	2010-03-12 1...	0rw-r--r--	fangq

将一个位图"J"分别放大5倍、10倍、20倍之后的样子

位图字库"文泉驿"中内置了9pt至13px大小的字体文件。

知识链接：文泉驿

文泉驿点阵宋体是一个"自由中文字体"。该字体包含了所有常用简体中文、繁体中文、日文及韩文所需要的汉字（最新版本包含超过27842个汉字，完整覆盖 GB2312 / Big5 / GBK / GB18030 标准字符集）。该字体同时还包含了英文、日文、韩文和其他多种语言符号。该点阵字体包含五个屏幕常用字号(9pt-12pt)，逾21万汉字点阵。这些点阵都经过参与者和组织者的精心设计和调整，手工优化后的汉字点阵显示清晰锐利，特别易于屏幕阅读使用。

为解决这个问题，人们将矢量图形的概念引入字体中。矢量图形的基本方法是用数学方程来表现图形轮廓的曲线，利用这种方法设计的字库就是矢量字库。矢量字符记录字符的笔画信息而不是整个位图，具有存储空间小、美观、变换方便等优点。对于字符的旋转、放大、缩小等几何变换，点阵字符需要对其位图中的每个像素进行变换，而矢量字符则只需要对其几何图素进行变换就可以了，例如：对直线笔画的两个端点进行变换，对圆弧的起点、终点、半径和圆心进行变换等等。矢量字库是当今国际上最流行的一种字符表示方法。

矢量曲线

矢量图形的显示效果示例

(a) 原始矢量图；(b) 矢量图放大8倍；(c) 位图放大8倍。位图的放大质量较差，但是矢量图可以不降低质量地无限放大。

需要明确的是，在屏幕显示上，有的时候位图字库要更适合一些。矢量文字虽然可以无损缩放，但是屏幕在显示的时候还是要将点填入这个轮廓。当屏幕的点本身无法满足曲线要求的时候，为了消除锯齿，计算机会自动将周围的点填上灰色，利用这种融合的视觉效果来表现曲线，这个时候小字号的字体就会变得模糊。而位图文字在设计之初即是用点来构成的，所以位图字库内嵌的小字号字体在屏幕上的显示要更锐利、清楚。

二、字库的格式

现在常用的字库格式有 PostScript、True Type 和 Open Type。 PostScript 由 Adobe 公司开发，其字库文件的后缀为".pfb"或者".pfm"。True Type 由苹果公司和微软联合开发，后缀格式为".ttf"或".ttc"。Open Type 则是由 Adobe 公司和微软合作开发，后缀格式是".otf"或".ttf"。

字数	GB	Unicode
6763	2312	
20902	GBK	2.0
27484	18030	3.0
70195		3.1
64346	超大字符集	

常见的汉字字符集
GB 为我国的国家标准，Unicode 是 Unicode 学术学会 (Unicode Consortium) 制订的字符编码系统，支持现今世界各种不同语言的书面文本的交换、处理及显示。

字库是基于字符集之上的。在设计一个字库的时候我们首先要确定字库是基于何种字符集之上，然后在这个编码中指定每个字符的样子。

不同的格式的字库在 Mac 和 Pc 系统中的图标
左上和右下的格式为 PostScript，左下和右上为 TrueType，中间的为 OpenType。

Bits	0 000	0 001	0 010	0 011	1 100	1 101	1 110	1 111
b4 b3 b2 b1 / Row	0	1	2	3	4	5	6	7
0000 / 0	NUL	DLE	SP	0	@	P	`	p
0001 / 1	SOH	DC1	!	1	A	Q	a	q
0010 / 2	STX	DC2	"	2	B	R	b	r
0011 / 3	ETX	DC3	#	3	C	S	c	s
0100 / 4	EOT	DC4	$	4	D	T	d	t
0101 / 5	ENQ	NAK	%	5	E	U	e	u
0110 / 6	ACK	SYN	&	6	F	V	f	v
0111 / 7	BEL	ETB	'	7	G	W	g	w
1000 / 8	BS	CAN	(8	H	X	h	x
1001 / 9	HT	EM)	9	I	Y	i	y
1010 / 10	LF	SUB	*	:	J	Z	j	z
1011 / 11	VT	ESC	+	;	K	[k	{
1100 / 12	FF	FC	,	<	L	\	l	\|
1101 / 13	CR	GS	-	=	M]	m	}
1110 / 14	SO	RS	.	>	N	^	n	~
1111 / 15	SI	US	/	?	O	_	o	DEL

ASCII 编码索引

三、字符集

字库中每个字符如文字、标点、符号等都是用一个数字号码来指定的，计算机系统通过这些号码读取不同的字符，这些字符的集合就是字符集（Character set）。有的时候，字符集也被称作字符编码（Character encoding）。

字符集的种类很多，比如常见的有 ASCII 字符集、GB2312 字符集、BIG5 字符集、GB18030 字符集、Unicode 字符集等等。每个字符集所包含的字符的个数并不相同，而且有些字符也并不完全重合。

四、字库的管理

在微软 Windows 和苹果 Mac 系统中，都可以非常方便地安装字体。一般来说，双击字体文件（如 .ttf 文件），系统就会弹出安装的菜单。

新版本的操作系统大都提供了"使用快捷方式"的功能，安装的字体不会复制到系统盘当中，这对于大量使用字体的设计人员来说是非常有帮助的。

除了系统自带的字体管理程序，还可以使用其他厂商的字库管理器，它们有时候会比系统自带的更加直观和方便。

Windows 系统的字体安装界面

Windows 系统的字库管理界面
控制面板 > 外观和个性化 > 字体

思考练习

1. 根据本章的"汉字基本笔画"图，从欧阳询的《九成宫醴泉铭》中找到每个笔画对应的文字。

2. 从生活中找到印刷字体的最小及最大的例子，并了解其印刷制作方法。

第四章　字体设计的方法

第一节　回顾字体设计

一、雕版印刷

二、活字印刷

三、照排技术

第二节　设计字体

一、手写字稿设计方法

二、电脑字稿设计方法

第三节　字体的设计原则

一、中文字体设计原则

二、拉丁字母设计原则

第四章 字体设计的方法

第一节 回顾字体设计

通常来讲，我们所指的字体设计是针对于印刷所用的字体。印刷技术出现之前，文字总是随着书写工具的发展而产生变化。比如中国的甲骨文古朴遒劲，因为是刀刻而出；草书连绵回绕、气势奔放，因毛笔的柔软而不失锋度；拉丁字母的粗细变化是因为羽毛笔的宽头所致；罗马文字的衬线又是因为雕刻而产生的……在这个阶段，人们虽然已经开始有意识地创造、修改字体，但是这种字体并不可复制。字体设计的发展和印刷技术的发展有着直接的关系，要了解字体设计方法的演变，就必须要清楚印刷技术的发展。

一、雕版印刷

中国唐宋时雕版印刷，需要写字工、刻工、印工、装订工的协同工作。其中写工负责原稿写样；刻工负责根据版样刻字；印工负责敷墨刷印；装订工又称裱褙工或装潢匠，负责书籍的装订。有些书的刊刻是集写、刻、印、装等工序由一人完成；有的是分工各行其职，然后合作完成。其时所用字体大都为模仿书法名家风格。楷体由于相较篆文、隶书等要简便，再者颜欧柳赵影响颇为广泛，因此最受欢迎。如两浙以欧体笔法者为多，四川以颜体字占主流，而福建则流行柳体字写版……地域特征非常明显。

至明朝时，为了提高效率，刻工将字体变得横轻直重，易于施刀刻字。自此以后，中国有了定型的印刷体，在雕版史上是一大进步。这种字体就是现在所说的"宋体"或"明朝体"，由于其相对颜欧柳赵来说比较呆板，又被称作"匠体字"。

除了木版，清朝时又有其他种类雕版出现，如铜版、铁版、锡浇版、蜡版、泥版等等。铜版和木版类似，都是整版镌刻；铁版所用极少，大概为铸版；锡浇版是将

锡熔化后浇铸。在广州一带蜡版印刷颇为盛行，蜡版印刷是应急的印刷方法。一些告示或报纸（如《京报》）每有紧急消息需要印发时，召集许多印工，给每人分能刻一二行的木板，让他们用极快的速度刻成字，然后将木板拼合，得以迅速刊印。所谓蜡版是因为木板上涂有蜂蜡和松香，使其足够坚硬以抗住刻工凿子用力过猛，正因为此，刻工可迅速雕刻。

综上所述，这阶段的字体设计基本上就是对书写字体的修改以适应雕刻。明朝时兴起的宋体字是中文字体设计的基础，直到今天仍为主要的印刷字体之一。

宋淳祐年间宋俞松书、刻《兰亭续考》二卷（浙江鲍士恭家藏本）

但他的发明要比毕昇晚四百余年。无论怎样，活字印刷术的发明都是印刷史上的一次伟大的技术革命，它将文字从整版中解放出来，组织、修复变得极为灵活，节省了大量的人力、物力，为人类文化做出重大的贡献。

1. 泥活字

毕昇所用活字为泥活字。明朝强晟在《汝南诗话》中记载："得黑子数百枚，坚如牛角，每子有一字，如欧阳询体……其精巧非毕昇不能作。" 可见早期的活字字体同样是模仿手写体的。清朝时又有吕抚、翟金生等人做泥活字，其中翟氏造字法为先做阴文泥字模，然后制出阳文反体泥活字，其字体为宋体，分大、中、小、次小、最小五号。

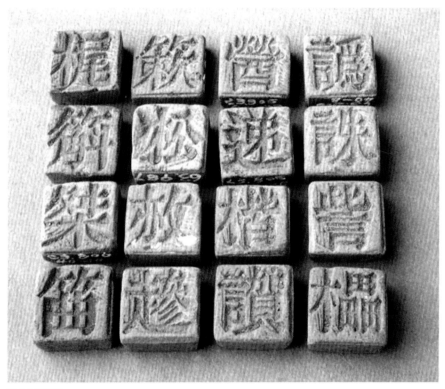

翟金生泥活字

2. 木活字

元代的科学家王桢在他的农学巨著《农书》中除记录了农业的百科知识之外，还对活字印刷有相当的论述。在刊印《农书》的过程中，王桢深感字数之多杂、雕版之困难，因此请工匠制作了三万多个木活字。他用纸写好字样，糊于木板上刻字 刻好字后用锯把字分开 然后用小刀修正成一样大小的活字。印刷时把活字一行行排开，中间用竹片相隔，周围用板框框住，然后涂墨铺纸，用棕刷刷印。

此外，王桢在排字技术上还有独创。他制造了两个木质大转盘，盘上摆满了木活字，排字工匠只需转动木盘就可找到需要的活字，所谓"以字就人"，大大减轻了人的劳动，提高了效率。这些内容都记录在《农书》的"造活字印书法"中。

宋体
《世说新语》八卷明万历十四年（公元 1586 年）
余碧泉刻本内页

乾隆年间蜡板印刷《题奏事件》

二、活字印刷

早在北宋仁宗庆历年间，即1041 年至 1048 年，我国的毕昇就已经发明了活字印刷术。沈括在《梦溪笔谈》中清晰、详细地记录了毕昇活字印刷的方法和步骤。西方一般认为是德国人古登堡发明了活字印刷，

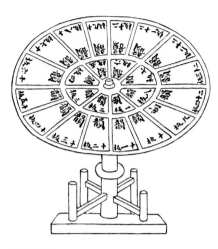

转轮排字架
此架用于排放活字字模，字盘为圆盘状，分为 24 格，活字字模依韵排列在格内。下有立轴支撑，立轴固定在底座上。

转轮排字架
排版时两人合作，一人读稿，一人则转动字盘，以便于取出所需要的字模排入版内。印刷完毕后，将字模逐个还原格内，从而大大提高了工作效率。

　　清朝时木活字发展到顶峰。乾隆为修《四库全书》，听从武英殿金简建议，刻大小枣木字 250 3500 个，连同摆子木槽板、夹条、松木盘、套版格子、字柜、版箱等等凑成全新的活版工具。由于"活字版之名不雅，因以聚珍名之"，这套工具先后印成《武英殿聚珍版丛书》134 种。这套书目校刻严谨、印刷精良、纸墨俱佳，"集艺苑之大成"。金简还编撰《武英殿聚珍版程式》一书，概括总结了活字制作、刊印的全部工艺流程，言简意赅，通俗易懂，不仅在清代广泛流传，而且被译成德、英等国文字流播海外，为推动我国出版印刷事业的发展，传播中华文化做出了不可磨灭的贡献。

乾隆三十九年（公元 1774 年）《武英殿聚珍版程式》

3. 铜活字

金属活字也是活字印刷的重要形式之一。过去我国曾用过锡活字、铅活字和铜活字，其中以铜活字最为流行。宋时铜活字有著有刻，从字体上来看大致也有两种，即仿手写体"楷体"和印刷体"宋体"。

清朝康熙时"内府铸精铜活字数十万"，排印成《古今图书集成》。可惜的是，此套铜字先是被盗，后又被销毁改铸铜钱，没有存留下来。

《吴中水利通志》
明朝安氏安国铜活字本。

《蔡中郎文集》
明朝华氏华坚铜活字本。

《古今图书集成》

4. 锡活字

中国元初已有锡活字，但使用较少。清末鸦片战争之后，广东佛山邓姓印工的锡活字尤为著名。为了印刷赌博用的彩票，邓工花费上万元造成三幅活字，其中一幅为扁体字，一幅为长体大字，还有一幅长体小字，三种字体应对题目、正文和注释等不同的用途。邓工锡活字方法是先刻木字，再将木字印到澄江泥上，然后将融化的锡液倒入泥模中，等锡液冷却后敲碎泥模取出活字。这套文字印有元代史学家马瑞临的名著《文献通考》348卷，是世界印刷史上第一部锡活字印本。

1850 年广州邓氏锡活字

5. 铅活字

虽然中国在明朝就已出现铅活字，但是真正成为印刷的主流还是清末西方近代印刷术传入中国之后。最早向中国引入近代印刷术的是传教士，为了印制传教文字，他们纷纷研究中文活字的制作，这其中姜别利的发明最具影响力。他制作出 1—7 号七种大小的铅活字，依次称显字、明字、中字、行字、解字、注字、珍字，能与洋活字一起混排印刷。当时这种铅字被称为"明朝字"，姜别利的美华书馆大量制作出售这种铅活字给上海各报馆、北京总理通商各国事务衙门及日、英、法各国。

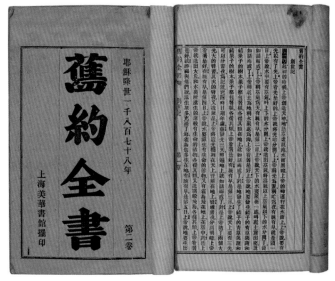

美华书馆印本《旧约全书》

知识链接：姜别利的电铸版

针对中文字模笔画复杂、字体细小、镌刻阴文十分不易的特点，姜别利发明电铸法制作中文铜模。用黄杨木制成活字大小的木片，像图章一样刻阳文字，在蜡盆中做成模型，再用电解液将模型镀制紫铜阴文，镶入黄铜壳子，这就是电铸版。电镀铜模的诞生，使字模制作工艺技术有较大的提高。

随着铅活字印刷在中国的普及，相关的字体设计有了一定的发展。19 世纪末和 20 世纪初在上海先后成立的商务印书馆和中华书局，不但为近代印刷术在中国的传播做出了贡献，也为近代印刷汉文字体的创设和铜模制作奠定了基础。

到 20 世纪 30 年代使用的印刷字体，除了宋体和楷体外又增加了仿宋体和黑体。此外，中国和日本的字体设计也互有交流，黑体就是从日本引入的。

20 世纪 70 年代的中国虽然仍然是"以火熔铅，以铅铸字，以铅字排版，以版印刷"，但铸字和排字都有了机械设备，在铅字的铸造上已经不用人工刻铸，三大字模厂的生产规模足以满足印刷的要求。铸排机也已经研究出来，但是由于照排技术已经有所发展，人们认识到照相排字才是排版机械化的出路，铸排机的发展也就因而止步。

新中国成立后，我国开始有意识地整顿和提高印刷字体的设计。60 年代，上海印刷技术研究所成立，内设字体设计研究室，召集了刻字工人、广告美术师、书籍设计师、书法家等共同展开印刷字体的整理和设计。这是中国印刷字体创作的黄金年代。

80 年代，国家制定了"创造新字体五年规划"并举办全国印刷字体评选会，这时候字体设计进入百花齐放的年代。宋体、仿宋体、正楷、隶书、篆体、魏碑体、美术体、斜体、硬笔体及黑体等喷涌而出，改变了宋、楷、仿、黑统治印刷的时代。其中有些字体还在国际字体竞赛中获奖，中国字体设计又一次走出国门。但需要知道的是，此时的字体设计还是由人工绘制铅字手稿，每人每天只能设计制作三四个字符，效率极为低下。

知识链接：现代通用的活字合金

由铅、锑、锡组成，配比一般为锑占 11% ~ 23%，锡占 2% ~ 9%，余量为铅，依不同用途进行选配。此种合金的优点是熔点低，熔融后流动性好，凝固时收缩小，铸成的活字字面饱满、清晰。铅字为方柱形，柱端平面上有凸起的反体字形为字面，字面四周凹部为字肩，笔画间凹部称字谷，字面与字谷间的坡面称斜面，字身前后分别称字腹和字背，字腹面有沟槽称缺刻。

三、照排技术

　　"照相排字"是利用光学成像的方法，把规范化了的文字和符号，按照文稿和版式的要求复制到感光材料上，制成图文原稿。由于这种排版方法不再使用铸造铅活字，故又称"冷排"。20 世纪 80 年代后，感光技术的发展为照排技术奠定了基础。铅字也正式走出了历史舞台。这种情况下，原来的字模厂和印刷技术研究所备受冲击。

　　1981 年，被视为"当代毕昇"王选教授研制出计算机激光照相排字机，照相排字由人工选字进入计算机排版时代。1990 年，中国印刷及设备器材工业协会、中国印刷技术协会及中国印刷物资公司召开了"关于加强汉字印刷字体管理问题座谈会"，会上提出要组织有经验的字体工作者利用计算机进行字体设计，把"字体的字形、笔形修整得更加规范化和艺术化"。自此，字体设计也由活字的设计变成计算机"字库"的设计。北京方正、北京汉仪等公司出品了一系列字库，满足了激光照排印刷的需要。

新魏體

永 辅 徐 裸 鶴
兄 永 骗 懷 拘 利 色
参 原 导 舟 泉 盆 娣 俞 丸 夏
襁 容 鶴 箴 秒 端 蜀 鸟 康 馳

設計單位：上海字模一廠
設計日期：1974 年

漢文正楷

永 懷 拘 利 色 参 原 导
娣 俞 凡 夏 襁 容 鶴
蜀 鸟 康 駝 闻 道 石
光 把 俊 晁 明 梁 氧 分 鳳 勒
區 衡 袋 鸾 須 理 賜 瓷 略 缺

設計單位：上海印刷技術研究所
　　　　　上海字模一廠
設計日期：1963 年

宋一體

永 懷 拘 利 色 参 原 导
娣 俞 丸 夏 襁 容 鶴
蜀 鸟 康 馳 闻 道 石
光 乾 俊 晁 明 分 梁 氧 鳳 勒
區 衡 袋 鸾 須 理 賜 瓷 略 缺

設計單位：上海印刷技術研究所
　　　　　上海字模一廠
設計日期：1961 年

方仿宋體

永 懷 拘 利 色 参 原 导
娣 俞 丸 夏 襁 容 鶴
蜀 鸟 康 馳 闻 道 石
光 乾 俊 晁 明 梁 氧 分 鳳 勒
區 衡 袋 鸾 須 理 賜 瓷 略 缺

設計單位：上海印刷技術研究所
　　　　　上海字模一廠
設計日期：1964 年

黑二體

永 辅 徐 裸 鶴
兄 永 骗 懷 拘 利 色
参 原 导 舟 泉 盆 娣 俞 丸 夏
襁 容 鶴 箴 秒 端 蜀 鸟 康 馳

設計單位：上海印刷技術研究所
　　　　　上海字模一廠
設計日期：1963 年

舒同體

永 辅 徐 裸 鶴
兄 永 骗 懷 拘 利 色
参 原 导 舟 束 盆 娣 俞 丸 夏
襁 容 鶴 箴 秒 端 蜀 鸟 康 馳

設計單位：上海字模一廠
設計日期：1992 年

上海字模一厂及上海印刷研究所设计新字体举例

铅活字

第二节 设计字体

一、手写字稿设计方法

1. 打格
画出所需要的界线并按需要添加辅助线。

2. 骨骼线
画出字的骨骼。

3. 画轮廓
画出笔画的粗细及结构，再用直尺等工具修正。

4. 勾黑线
文字轮廓确定后，用圆规、曲线尺等工具，描绘圆角、大小弧度的曲线笔画。

5. 填黑
用鸭嘴笔或者针管笔，画出笔画的边缘，最后用马克笔等工具填黑。

6. 修饰
若填色失误，可用白色广告颜料填补修正。

1.打格

2.骨骼线　　3.画轮廓　　4.勾黑线

5.填黑　　　6.修饰

二、电脑字稿设计方法

1. 书写字稿矢量化

原稿　　　在格子纸上绘制字稿。

扫描　　　扫描手写稿输入电脑。

编辑　　　用电脑软件绘制轮廓线，然后修改合并，调整弧度。

2. 笔画组合法

笔画设计　　直接用电脑软件设计基本笔画。

组合　　　基本笔画画好后，按汉字空间结构组合字体。

品质检查　　字体制作完成后需要多次检查。做成字形格式后，还要出全库大样，由设计师检查整体效果。

存档　　　将修改后的字形按照字的编码排列，存为字库格式。

第三节　字体的设计原则

一、中文字体设计原则

1. 大小均匀

所谓大小均匀是指一组字的每一个字符在视觉上的大小基本相等。汉字的笔画多少悬殊，字形各异，因此每个字的绝对大小不可能完全一样。要在视觉上保证各个字的大小相同，就需要先了解每个字的特点，并根据其笔画及结构进行相应的调整。

上图如果机械地将字写满格子，那么在视觉上会出现大小不一的情况；而下图根据字的自身特点对其大小进行调整，就保证了视觉上的统一性。

（1）文字的外形对于大小的影响

一般来说，汉字的外形有方形、三角形及菱形等几个类别，方形的字更饱满，视觉上会显得大，菱形则显得最小。根据这样的特点，在文字设计时需要对其大小进行相应调整。如下图类似"国""圆""田"等外包围的方形字需要略小于文字框，"十""中"这样的菱形字以及"上"和"下"类似的三角字都需要略略放大。

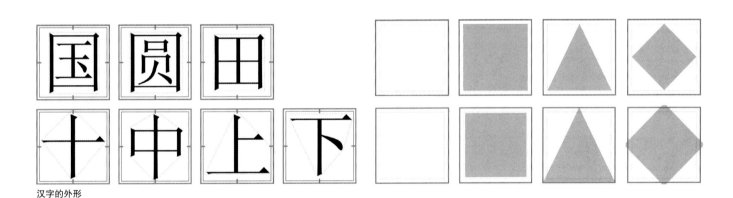

汉字的外形

（2）笔画线条对于视觉大小的影响

汉字笔画的线条同样会对大小产生影响。右图中显示的是两个相同大小的正方形，左边的正方形被竖向的平行线切割，因此看上去会稍显宽肥，而右边的正方形被像弹簧一样的横向平行线切割，因此显得瘦长。对于类似的汉字就需要相应的调整，使之在视觉上大小相等。如果字的竖向笔画较多则需要把宽度变窄，横向笔画较多就需要将字的高度压缩，这样才能让这些字在视觉上统一起来。

竖纹和横纹

机械填满字格的文字看上去结构松散、大小各异。　　　　　　　调整后的字显得大小比较紧凑、均衡。

（3）字的密度对视觉的影响

汉字的笔画少则一二画，多则二三十画，在小小的字格中的密度大不相同。笔画少、密度小的字会显得宽松，笔画多、密度大的字会显得密集，如果不加调整，那么印刷后就会造成过于强烈的黑白对比，增大阅读的疲劳。因此，笔画少的字就需要将笔画略微加粗、字形适当放大；而笔画多的字则需要将笔画略微减小，字形适当缩小。

若笔画粗细相同，则笔画多、密度高的字要比笔画少的汉字显得密集，极大地反差会增加读者的视觉疲劳。

适当将多笔画文字的笔画变小、变细，让其黑白对比与笔画少的文字大体相当，这样会让整片文字看上去较均匀，阅读更容易。

（4）满与虚

汉字周围的长笔画会形成包围的感觉，对于此类字同样需要调整。在调整时需要遵照"满收虚放，内空外缩"的原则。凡有长笔画（即所谓的主笔）靠近字格的一边，就会让这边显得满，应当适当向内收缩。笔画较多、密度大的字也需要向内收缩，同时将笔画减细；笔画少的字要放开，笔画适当增粗。

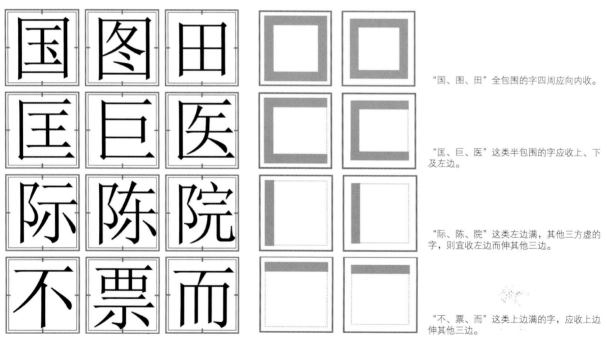

"国、图、田"全包围的字四周应向内收。

"匡、巨、医"这类半包围的字应收上、下及左边。

"际、陈、院"这类左边满，其他三方虚的字，则宜收左边而伸其他三边。

"不、票、而"这类上边满的字，应收上边伸其他三边。

满与虚

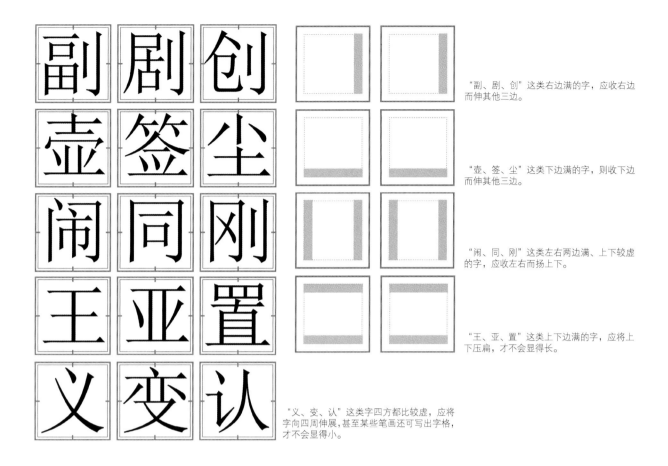

"副、剧、创"这类右边满的字，应收右边而伸其他三边。

"壶、签、尘"这类下边满的字，则收下边而伸其他三边。

"闹、同、刚"这类左右两边满、上下较虚的字，应收左右而扬上下。

"王、亚、置"这类上下边满的字，应将上下压扁，才不会显得长。

"义、变、认"这类字四方都比较虚，应将字向四周伸展，甚至某些笔画还可写出字格，才不会显得小。

2. 上紧下松，左右匀称

（1）上紧下松

受人的心理作用和视觉习惯的影响，汉字的重心略高会显得更加舒适。字格的绝对的中心是其几何中心，而视觉中心则要稍微往上，因此在字体设计中需要将字体的重心放置于视觉中心上。

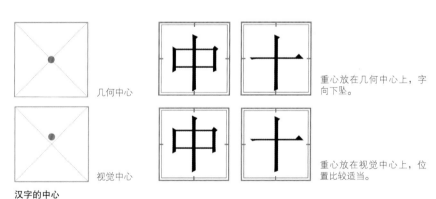

几何中心

视觉中心

汉字的中心

重心放在几何中心上，字向下坠。

重心放在视觉中心上，位置比较适当。

（2）左右匀称

汉字需左右匀称。对独体字来说，若有中间轴或承上的交叉，应放在字格的正中，即书法中所说的"直卓者，中竖宜正"和"承上之叉，正中为贵"。对于合体字，则需要左右部分的重心处于同一水平线上，而且左右两部分的大小应适当调整，使整个字的重心位于字格中间。

3. 结构严谨

汉字由点、横、折、竖、钩、提、撇、捺等笔画构成，在长期的使用和写作中每个字都有自己的构成规律。历代书法家都对结构非常重视，如唐欧阳询的"结构三十六法"、明李淳的"大字结构八十四法"、清末黄自元的"间架结构九十二法"都对笔画构成规律进行了一些总结。这其中主要的规律都对现在的字体设计有指导和借鉴意义。此外，汉字除了独体字外有90%以上都是合体字，在这些字的设计中除了要保证结构规范，还需要注意每一个偏旁部首都需要端正，这样偏旁的组合才会和谐严谨。

以下为汉字间架结构规律：

1.上面是宝盖旁的字，下面的笔画应位于宝盖之下，不可超出。　　2.下面有长横或底托状的字，其余笔画应托于其上，不可宽出底部。

3.以左半部为主的字，左边要高，右边要低。　　　　　　4.以右边为主的字，右边要长，左边要短。

5.由左右相等部分组成的字，左右要匀称。　　　　　　6.由左中右三部分组成的字，中间一定要正。

7.由上中下三部分组成的字，头尾伸缩要适当，上中下必须对正。　　8.由上下两部分组成的字，上下各占一半，且要注意上下对正。

9.左偏旁小的字，要上边取齐。　　　　　　　　　　10.右偏旁小的字，要下边取齐。

11. 倾斜的横画，不要写平，平则失势。　　　　　　12. 上有撇捺覆盖的字，撇略伸展要均匀。

13. 以上部为主的字，应上宽下窄。　　　　　　　　14. 以下部为主的字，应下宽上窄。

15. 上中下三部分组成的字，以上、下为主，中间部分应小。　　16. 以左边为主的字，左边应大。

17. 以右边为主的字，右边应丰满。　　　　　　　　18. 左中右三部分的字，若以左、右为主，中间应稍小。

19. 左中右组成的字，若以中间为主，则中间应稍大。　　20. 左右同形的字，左右偏旁不可雷同，应左让右，以右边为主。

21. 上下同形的字，上下部首不可雷同，要上让下，以下为主。

4. 间隙适中

从构成元素来说，文字的本质是线，线在组成文字的过程中也形成了对空间的分割。我们在欣赏文字的时候，除了需要观察文字的线条，还需要注意线条分割出的空白，所谓要知道"有字之字固要，无字之字尤要"。

笪重光在《书筏》中说："名手无笔笔凑泊之字，书家无字字叠成之行。"意思是书法名家的字有些地方没有笔画，但是却凑成文字，有些地方没有文字，但是却能凑成一行。这是他对"计白当黑"的经典论述。在书法中，一般把这种有意识的空间调整称作"布白"。布白有三种：单字的布白，字和字的布白（即字间距）以及行和行的布白（即行间距）。对单字而言，文字的间架要长短相称、骨肉相匀、左右整齐，否则就像人断手跛足，支撑失据；笔画也要粗细有度，疏密有间。字和字以及行和行的间距则要看整篇文字的画面感，如王羲之的《兰亭序》字或大或小，行或疏或密，相映成趣，被世人看做"神品"。

（1）含三个及以上横向或竖向笔画

书写时须使这些笔画之间的距离基本相等，如"三""与""专""目""直""重""川""世""也""曲""删"等字。

（2）笔画连接或交叉的字

其连接或交叉处的下一笔均是从上一笔画的中点起笔或穿插过去的，如"力""夕""歹""乃""戈""多"等字。

（3）同时与两个及以上笔画连接或交叉

那么这个笔画就应被那几个笔画等分，使结构匀称，如"开""四""血""勿"等字。

5. 穿插避让，相互呼应

汉字是中华文化的结晶，在长期的发展中形成了自己的艺术特色。汉字的组合并非偏旁部首机械地组合，每个字的笔画都需要根据结构进行相应调整。中国传统书法非常讲究"穿插避让"，即偏旁部首间要运用提、钩和穿插、避让等方法，使笔画呼应顾盼，生动活泼，融为一体，同时避免偏旁之间过于分散或拥挤。

知识链接：笪重光

笪重光（1623-1692 年），字在辛，号君宜，又号江上外史、郁冈扫雪道人等。晚年自署蟾光。清初政治人物，书画家。江南句容东荆（今白兔镇）人。笪重光工书画，与姜宸英、汪士鋐、何焯合成康熙"帖学四大家"。善画山水兰竹，作品流传不多，有《秋雨孤舟图》《行书七律诗轴》等传世，现藏北京故宫博物院。著有《书筏》《画荃》等，是有关书画理论的著作。

信黑体对于黑白空间的安排

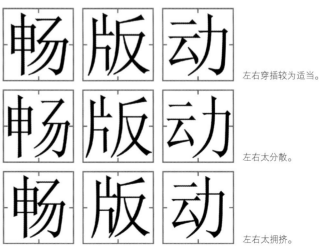

左右穿插较为适当。

左右太分散。

左右太拥挤。

穿插避让

（1）相向

左右笔画面对面，称为相向。对此类字要注意左右两部分笔画要穿插、避让，向而不犯，如"切""幼""汤""约""妙""欲"等字。

（2）相背

左右笔画朝相反方向伸展，称为相背。此类字要利用撇、提等笔画呼应，使左右两部分背而不离，脉胳贯通，如"北""兆""孔""犯""肥""驰"等字。

此外，各偏旁部首的大小也要相互适应，不得机械组合。如同为木字旁的"杆""衬""棱""橘"，"木"字所占的比例并不相同；上下结构的"雪""雾""霜"中，"雨"字的大小也各不一样。这是因为不同的偏旁部首笔画的密度不一，应根据其重心进行适当调整。

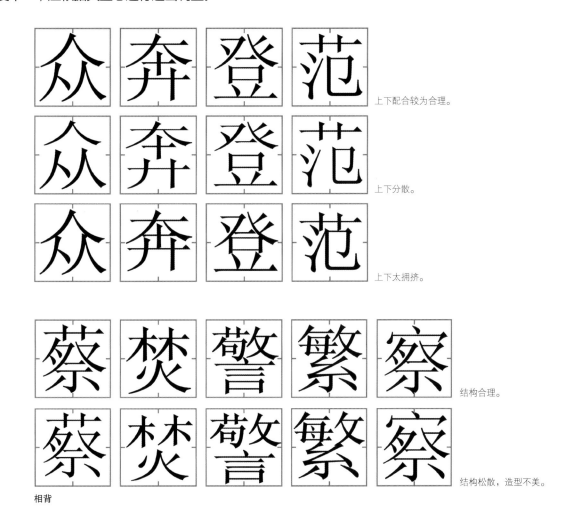

上下配合较为合理。

上下分散。

上下太拥挤。

结构合理。

结构松散，造型不美。

相背

6. 重心要稳

由于汉字的笔画及结构复杂，每个字的重心并不均衡，因此在字体设计时需要注意字和字之间的重心关系要整齐、平稳。对于左右对称、上下类似的字来说，重心相对稳定，但是对于不规则的字则需要特别注意。一般我们会将这类字体的"主笔"安排得端正、平稳，从而稳定其重心。如"足"字的平捺，"夕"字的斜撇，"也"字的竖弯钩，"飞"字的横折弯钩都是主笔，将这些主笔安排得端正平稳，其重心自然也就稳定了。

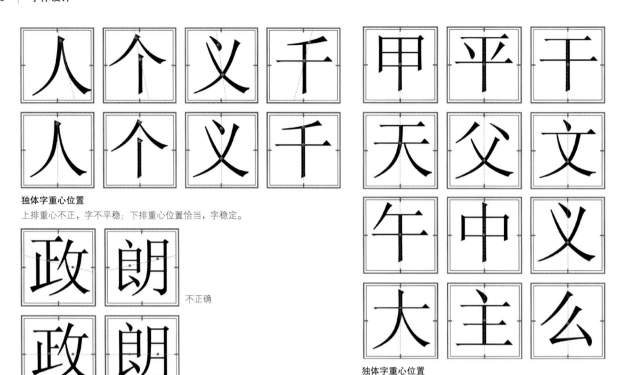

独体字重心位置

上排重心不正，字不平稳；下排重心位置恰当，字稳定。

不正确

正确

合体字重心位置

独体字重心位置

（1）独体字的重心

独体字是由基本笔画直接构成的，在所有的汉字中，独体字占的比例虽然不是很多，但它是构成众多合体字的结构单位。因此，熟悉掌握独体字的重心，是字体设计的基础。对于独体字的重心我们可以从其外形或主干笔画入手去把握。

①整个字形呈中心对称式的，则中心对称点就是字的重心，如"十""田""回"等字。

②整个字形呈左右对称式的，则字的重心在左右对称轴上。如以撇捺为主笔，书写时把撇捺的交点落在中心，撇捺的高度、斜度基本相同、对应。如"天""大""义""父""谷""爽"等字。

③如果字中有正中的长竖或竖钩，则重心就在这里，如"中""木""来""水""幸""常"等字。

④如果字中有一竖画但不居中，则竖靠左，重心居右，如"下""卫""韦"等字；竖靠右，重心居左，如"才""可""寸"等字。

⑤如果字中有左右竖相对，则重心在左右竖中央位置，如"门""非""用"等字。

⑥如果字的上下左右既不互相对称，又处势歪斜，那就要调整笔画、斜中求正，把握重心。如"夕"字本身向左下斜，最后的一点一定要压在字的中垂线上；又如"戈"字本身向右下倾，横画就需变向右上斜，使之平稳；再如，"勿"字，横折钩折必须向左下包，直到它的中垂线位置再出钩，才能撑住整个字。

（2）上下堆积字的重心

①上下堆积的字分为上下结构和上中下结构两种。

a) 上下结构的字，上下两部分各自的重心要垂直对正，以保证整个字不歪斜，如"音""香""盖"等字。

b) 上下中结构的字，上中下三部分各自的重心要保持在同一竖直线上，如"素""冀""棠"等字。

②左右平排的字，分为左右结构和左中右结构两种。

a) 左右结构的字，左右两个部分要保持在同一水平线上，使字平衡，如"林""群""额"等字。

b) 左中右结构的字，左中右三个部分的重心要布置在同一水平线上，如"翔""糊""辨"等字。

c) 字左部偏旁短小，书写时要将左偏旁写在中部偏上位置，如"巧""吟""珍""晓""峰""魄"等字。

d) 字右部偏旁短小，书写时要将右部写在中部偏下

位置,以使重心平稳,如"加""仁""扫""阳""杠""徊"等字。

虽然苏轼说"我书意造本无法",但千年来众多书法、理论家都对书法做了不计其数的论述,这些总结足以为书法及字体设计提供理论基础。

二、拉丁字母设计原则

1. 大小均匀

和中文字一样,拉丁字母的视觉大小和物理尺寸是不一样的。按外形分,拉丁字母大体有三种:方形、三角形和圆形。为了让字母组合之后显得比较均衡,我们需要对不同外形的字母进行适当缩放。如三角形字母要略高些,而圆形字母也要更大些。

2. 字符的间距

和中国的笔画类似,拉丁词汇由单个字母组合而成,这种特点使得在设计拉丁字母的时候就需要考虑到字母和字母的距离,即字间距的问题。字间距大会让词汇显得宽松舒缓,字间距小则显得严密紧张,这种节奏感最终会对阅读产生重要的影响。设计字体时需要保证字间距合理且均衡。

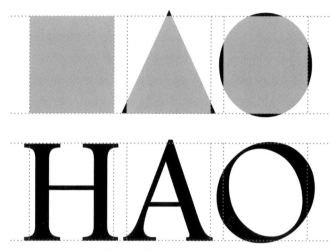

拉丁字母的不同外形及相关的处理方法

拉丁字母的字间距与其字母本身的形状有关。字间距本质来说是一种空白,即是虚形,而字母中除了笔画之外也会形成虚的空间,因此在设置字间距的时候要根据字母本身的形状来调整。如"f"和"i"上部需略宽松,否则会相互接触;"i"和"n"的间距需和"n"的内部空间类似;"a"和"e"的内部空间需大体相等,以此来形成一种适宜阅读的间距节奏。

此外,字符的粗细也会影响黑白对比,细线体的字间距要大,而粗线体的字间距要小,这样才能使字符的内外空间比例适当。

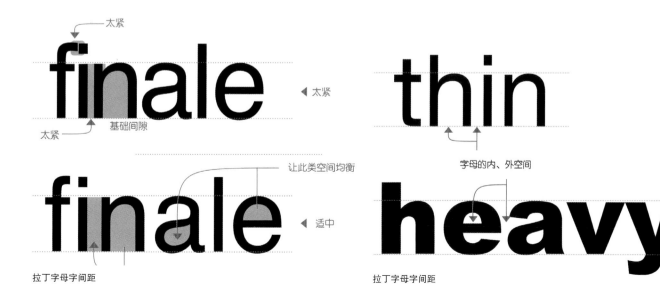

拉丁字母字间距　　　　　　　　　　　　拉丁字母字间距

3. 风格的统一

拉丁字符中最突出的风格即是衬线和无衬线之间的区别。如图衬线和无衬线体，假设你最初设计了一个字母"e"，那么应该有什么样的字母和其相配呢？如左面的"i"，虽然它的 X 高度和"e"完全相等，但是因为它并没有粗细变化，因此和"e"并不完全搭配。右面的"i"有了衬线，同时也有了粗细的变化，因此和"e"能够适当配合。在拉丁字母设计中，了解拉丁字母的笔画是非常重要的，可以参考本书第三章第二节中的拉丁文字部分，这会对具体的设计有很大帮助。

4. 比例

拉丁字母中笔画的比例非常重要。字符上伸部分和 X 高度及下伸部分之间，还有字符的高度和宽度之间的比例，除了能够确定字符的形状，还能定义字符的性格。瘦长的字体会更精神，而宽扁的字体会更厚实；上伸部分较长会显得更潇洒，而若太短则会显得略笨重。因此在设计字体的时候，需要从字体的用途及使用环境出发，考虑字体的外形及比例。

5. 形态的平衡

受到人们视觉及心理习惯的影响，在设计拉丁字母时需要调整上下元素之间的大小比例。如"B"字，如果上下两个部分完全一样，那么上面会显得更大，有头重脚轻的感觉。同样，"B"和"P"的字杯也不可以完全一样，因为"P"的右部空间更大。

小写字母也是这样，比如"r"不可以用"n"直接截取而成，因为这样会让它下面的空间过大，站立不稳。总之，若让字母显得稳定，则需要在字形上进行细微的调整。

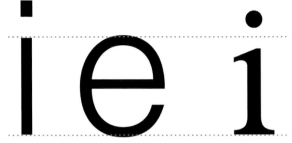

衬线和无衬线体，哪个是衬线体？

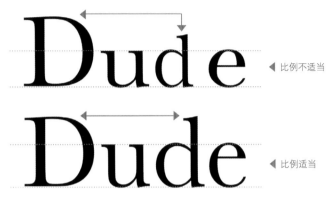

◀ 比例不适当

◀ 比例适当

拉丁字母的外形和比例

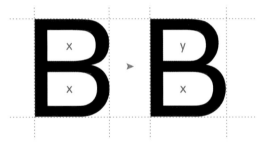

形态之平衡

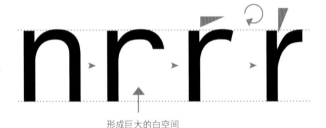

形成巨大的白空间

字母的平衡

思考练习

1. 请临摹如下文字，要求黑体、宋体各一套。
艺传划冯总究牧岔奶
水冬学迎忾即鸣陈被
捡躬胀较将闻狐欲般
眨施羚飒豹彩诞毯级
虎蚀滇鲍频糖章跳霍
袭街鼠酝斛魏餐篆熊

2. 设计一套汉字字体，通过如下文字表现：
为书之体，须人其形，若坐若行，若飞若动，若往若来，若卧若起，若愁若喜，若虫食木叶，若利剑长戈，若强弓硬矢，若水火，若云雾，若日月，纵横有可象者，方得谓之书矣。

3. 请为"华文琥珀体"和"方正姚体"各设计一套对应的英文字体。

第五章　创意字体的应用及设计

第一节　创意字体的用途

一、标志及品牌形象

二、字体在广告中的应用

三、字体在影视作品中的应用

四、字体在动漫、游戏中的应用

五、网络及屏幕应用

第二节　创意字体设计的原则

一、形式和内容的统一

二、可识别性强

三、协调统一

第三节　创意字体设计的方法

一、装饰字体

二、形象化字体

第五章　创意字体的应用及设计

第一节　创意字体的用途

一、标志及品牌形象

1. 字体设计在标志中的应用

根据标志的不同类型，字体在标志中的作用也各不相同。图文结合形的标志中，文字主要是表现企业的名称，如 at & t 的标志。仅有文字的标志中，文字除了要负担企业名称，还需要体现出企业的视觉形象，如 3M 的标志。在文字图形化的标志中，文字一方面要唤醒观众对企业名称的记忆，另一方面也要展现企业的视觉形象，如麦当劳的标志，大大的 "m" 不但能够让观众想到 McDonald 的首字母，还能够联想到汉堡等产品，具有鲜明的识别性。

at&t 标志
2005 年由 Interbrand 设计。

3M 标志
1978 年由 Siegel & Gale 设计。

麦当劳标志
2006 年启用。

（1）彼得·贝伦斯

回顾标志及 CIS 的发展历程，文字一直在其中担负着重要的责任。被誉为"第一位现代艺术设计师"的彼得·贝伦斯（Peter Behrens，1868-1940）是德国现代主义设计的奠基人之一。他的设计类别涉及建筑设计、工业设计以及平面设计，其中为 AEG 公司设计的标志及视觉系统是世界企业形象设计的基础。这个标志的主体形象是 AEG 的三个大写字母，字母所用的字体简洁明了，全然没有当时流行的"青年风格"运动的曲线及复杂。

（2）保罗·兰德

保罗·兰德（Paul Rand），为美国当今乃至全球最杰出的标志设计师、思想家及设计教育家。他为 IBM、ABC、UPS、西屋所设计的商标无人不识，谓为经典。这些标志大都由一款独特的字体作为主要的形象元素，现代、简约、明确而又有力量。

1907 年彼得·贝伦斯为 AEG 公司设计的标志

保罗·兰德的标志设计
设计客户分别为 abc，UPS，IBM 及 WestingHouse。

（3）索尔·巴斯

索尔·巴斯（Saul Bass，1920—1996）生前最为人熟知的是多达60 部的好莱坞电影片头设计，希区柯克、库布里克以及马丁·斯科塞斯都曾是巴斯的主顾。电影的兴旺为其带来了不尽的声誉，作为平面设计师和美术师的索尔·巴斯设计过的品牌标志也有众多佳作。下面这两个标志分别是为美国联合航空公司（United Airlines）和华纳公司（Warner Communications）设计的。看上去标志的主要元素是图形，但其实是由字母变化而来的。在标志设计中，此类用法非常普遍。

索尔·巴斯为美国联合航空公司设计的标志

索尔·巴斯为华纳公司设计的标志

（4）北京大学标志

中文在标志设计中的应用也颇为广泛。1917 年，鲁迅接受北京大学校长蔡元培的委托，设计了北大校徽。徽章用中国印章的格式构图，笔锋圆润，笔画安排均匀合理，排列整齐统一，线条流畅规整，整个造型结构紧凑、明快有力、蕴含丰富、简洁大气，透出浓厚的书卷气和文人风格。鲁迅用"北大"两个字做成了一具形象的脊梁骨，借此希望北京大学毕业生成为国家民主与进步的脊梁。

北京大学标志

（5）中国铁路标志

1949 年 5 月，中国人民革命军事委员会铁道部发出通知，在全国征集新中国铁路的路徽图样。在一个月的时间里，就收到应征图案达 3200 多件。铁道部对筛选出来的图案进行审查后，呈请中央人民政府政务院暨财经委员会批准，最终选择了陈玉昶所设计的图案。这个标志由工人、火车头与铁轨的断面融合而成。设计师匠心独运，将"工人"两个汉字刻意地进行艺术加工处理，合二为一，构成火车头和铁轨断面的形象，使工人、火车头、铁轨三位一体，行业属性跃然之上，形象、简洁、明快，凝练概括，挺拔坚实，寓意深刻。

中国铁路标志

（6）中国银行标志

1980 年，中国国际化程度最高的银行中国银行委托靳棣强所在的"靳与刘"公司设计行标。这个标志以中国古钱与"中"字为基本形，古钱图形是圆形的框线设计，中间方孔，上下加垂直线，成为"中"字形状，寓意天方地圆，经济为本，给人的感觉是简洁、稳重、易识别，寓意深刻，颇具中国风格。"中国银行"四个字是郭沫若的手笔，"靳与刘"对其略作修改，和上面的图形一起成了中国银行的金字招牌。中国银行行标是中国银行业史上第一个银行标志，后来中国各大银行的标志都有它的影子。

中国银行标志

（7）中国邮政标志

1996 年，理想公司为中国邮政设计了标志及视觉识别系统。中国邮政的标志，是"中"字与邮政网络形象互相结合、归纳变化而成的，并在其中融入了翅膀的造型，使人联想起"鸿雁传书"这一中国古代对于信息传递的形象比喻，表达了服务与千家万户的企业宗旨以及快捷、准确、安全、无处不达的企业形象。标志造型朴实有力，以横与直的平行线为主构成，代表秩序与四通八达；稍微向右倾斜的处理，表现了方向与速度感。中国邮政采用绿色作为标志专用颜色，象征着和平、青春、茂盛和繁荣。

中国邮政标志

2. 字体在 VIS 中的应用

（1）奥利维蒂标志

字体设计一直是 VIS 设计中的重要一环。早在 1947 年，设计师吉奥瓦尼·平托里（Giovanni Pintori）为意大利打字机厂商奥利维蒂公司（the Olivetti Corporation）设计的企业形象中，设计了一款无衬线的、没有大写字母的字体，并且将其应用在名片、文具纸张、企业报告、企业标志、机械设备、运输车辆等所有需要出现视觉形象的物品之上，使企业形象具有了标准字体的概念。标准字体的应用使得这个公司具备了当时欧洲最完整、最具有视觉效果的企业形象系统。

奥利维蒂标志

（2）伦敦地铁标志

伦敦地铁也堪称视觉系统设计的典范，独特的字体也为其视觉形象提供了强有力的支持。1913 年，爱德华·约翰斯顿（Edward Johnston）在为伦敦地铁设计新标志的时候，重新设计了一套字体，即 Johnston 字体，这套字体具有良好的识别性，是一种突破性的无衬线字体，成为后世无衬线字体的基础和样本，著名的 Gill Sans 字体即深受此款字体的影响。Johnston 字体目前仍是伦敦地铁的唯一官方字体，虽然在发展中曾有若干修改，但并无实质性的变化。

伦敦地铁标志

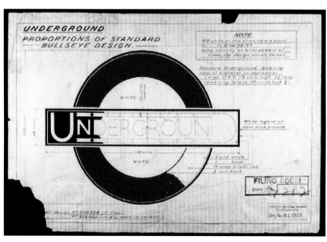

爱德华·约翰斯顿的设计草图

New Johnston 字体

Johnston 字体样表

伦敦地铁线路图（局部）

伦敦地铁指示系统

（3）日本资生堂

日本化妆品及日用品品牌资生堂的 VIS 中文字的作用也非常重要。其"资生堂"字体在几代的演变中始终保持了自己的风格。现在的字体在宋体的基础上演化而来，笔画末端有尖锐的棱角，颇有化妆品高端、利落的感觉，整体看上去既有传统的味道又不失现代的感觉。这套字体被资生堂用在标志、包装、广告及出版物上，保持了统一鲜明的形象。

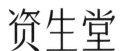

资生堂日文／中文标志

资生堂字体

资生堂字体应用

香港著名的设计大师靳棣强对于海报中的字体应用颇有自己的理解。靳将水墨中的传统味道和海报的现代风格融合在一起，创作出许多脍炙人口的经典作品。

二、字体在广告中的应用

工业革命之后，由于商业和工业的发展，社会要求更加迅速的信息传播，广告、海报、招贴等形式迅速发展。19 世纪，木刻海报被广泛应用，其中的主要原因就是字体的问题。由于金属活字热胀冷缩较严重，为了保证印刷细节，人们不得不采用木刻替代金属活字。近代以来，印刷技术的发展解除了海报及广告对文字的依赖，但文字在海报及广告中的地位仍然没有丝毫的变化。文字的识别性、可辨识性以及强大的信息承载能力使得字体设计在广告中有着广泛的应用。

1．五十岚威畅设计作品

日本设计大师五十岚威畅（Takenobu Igarashi）擅长立体字体设计。在 1989 年日本世博会的海报中就采用了立体的文字设计，效果生动而又现代。

靳棣强海报作品

五十岚威畅海报作品

案例解析： Jeep 汽车广告

　　Jeep 汽车最近推出的品牌广告策略中，字体成了汽车之外绝对的主角。经过处理的粗宋体一方面显得有力量而尖锐，另一方面又显得粗狂而成熟，为 Jeep 汽车的形象做了绝佳的诠释。这套字体在该品牌汽车指南者的广告、营销中大放异彩，成为优秀的广告案例。

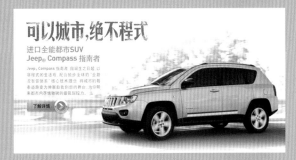
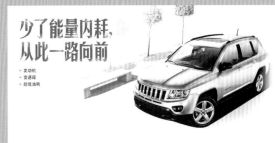
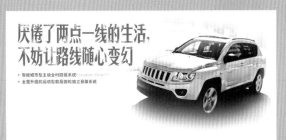
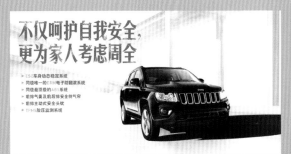
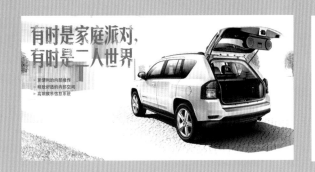
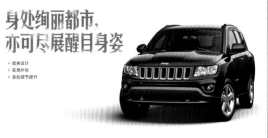

三、字体在影视作品中的应用

　　总体而言，字体在影视作品中的应用主要有以下几类：

1. 电影情节中的字体

　　电影《魔戒》为了还原一个真实的中土，对于电影人物及场景都做了细致的设计，除此之外，还专门请新西兰设计师丹尼尔·里夫 Daniel Reeve 设计了多款专用字体。这些字体在电影中多次出现，羽毛笔风格的字体从细节上丰富了中世纪的魔幻味道。

《魔戒》中的字体

2. 电影片头的字体

事实上，电影中特别是片头采用新设计的字体的例子很早就有了。如 1941 年奥逊·威尔斯的电影《公民凯恩》（*Citizen Kane*）的片头采用了双线体，这种现代的风格正能配合电影的探索性和实验性。而同时期的《青山翠谷》（*How Green Was My Valley*）则将印刷字体加上了手绘的效果，加上斑驳的影子，将"青山翠谷"的形象展现出来。

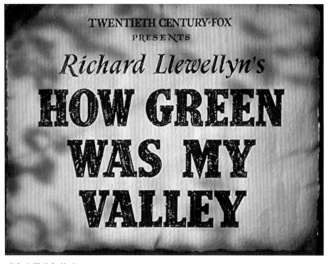

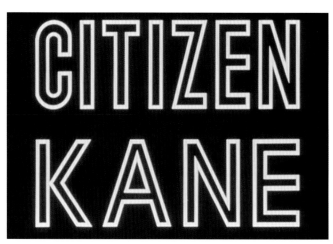

《公民凯恩》片头

《青山翠谷》片头

3. 电影海报的字体

有些电影的海报和片头字体是统一的，有些则不同。近年以来，电影创作者逐渐将电影作为一部产品来打造。在推广营销的过程中创作人员会为其设计一套完整的视觉形象，将标准字体应用到电影片头、海报等各种场合。因此，电影海报中的字体一方面需要有强烈的视觉冲击力以吸引观众，另一方面还需要和电影内容配合形成统一的"影片视觉形象"。

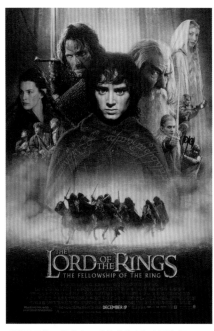

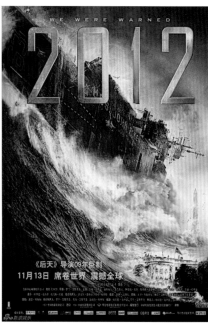

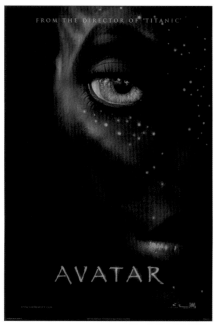

《指环王》三部曲之一《护戒使者》电影海报
字体以"古罗马方块大写字母"为原本，再加上浮雕的效果，让人联想到罗马凯旋柱上的文字，充满了历史的厚重感。这和电影中以中世纪为背景的设定是相符合的。

《2012》中文版海报
本片为科幻电影，拍摄于 2009 年，文字的设计极为简洁，金属的质感也让文字整体感观非常现代，具有科幻风格。

《阿凡达》海报
《阿凡达》的字体设计以"Papyrus"字体为原型，具有古埃及莎草纸文字的特点。电影中描述的是外星球的原住民族和入侵的人类之间的抗争，由于阿凡达的社会尚属于狩猎农耕社会，这种历史背景是和古埃及的历史阶段相符合的。

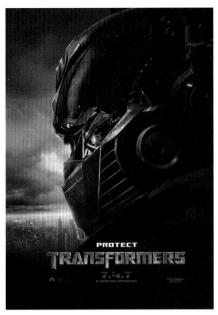

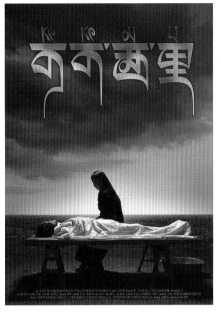

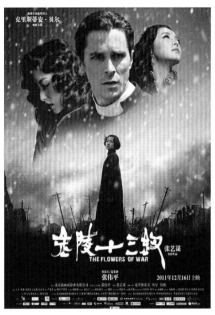

《变形金刚》海报

文字设计选择了现代风格的无衬线体，加上特殊的
金属效果，烘托了电影机器人大战的氛围。

《可可西里》海报

字体设计将藏文的特点融入了汉字之中，点出故事
的发生地——西藏。

《金陵十三钗》海报

中文书法字体在电影中的应用极为广泛。这种书法的
笔触极具冲击力。本片当中应用改后的字体也显示出
一种沧桑、厚重的感觉。

四、字体在动漫、游戏中的应用

由于手绘动漫、游戏作品的天然优势，所用的字体
大都为重新设计。这种字体一方面能够和动漫内容配合
形成统一的形象，另一方面则具有强烈的视觉冲击力，
能够吸引读者。

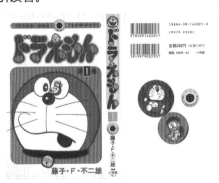

《多啦a梦》日文版封面

卡通风格的字体加上了主角机器猫的一些特征，极具
童趣。

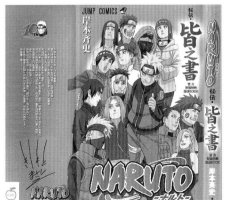

《火影忍者》日文版封面

漫画风格的字体和故事的内容相契合。

《魔兽世界》不同版本的标题字设计

和电影《指环王》一样，网络游戏《魔兽世界》的标题字和内容用字皆经过仔细
的挑选和设计，打造出一种逼真的魔幻风格。

五、网络及屏幕应用

随着电脑、手机等设备的普及，屏幕阅读的需求越来越大，对所使用字体的要求也越来越高。

屏幕字体设计的驱动大致有两个因素，其一是屏幕分辨率的需求。由于屏幕分辨率远小于打印分辨率，为了提高显示质量则需要为特定分辨率的屏幕设计特定的字体。微软 、诺基亚都曾有针对性地设计专门的字体以适应设备输出的要求。一些软件为提升阅读体验也使用了专门设计的字体，如唐茶系列的信黑体 。

其二是形象建设的需要。谷歌的 Android 系统就搭配了新设计的 Droid 字体，特殊的风格也为 Android 系统的形象做出了贡献。

无独有偶，2011 年 3 月，诺基亚也推出了一款新字体 Nokia Pure，该字体被用于公司的视觉识别系统中及新推出的手机中，全方位地营造公司形象。

Droid 字体系列

Nokia Pure

Android 手机系统界面中的字体应用

ios 手机系统界面中的字体应用

Windows Phone 系统界面中的字体应用

第二节　创意字体设计的原则

一、形式和内容的统一

创意字体的设计目的是通过变化了的外形来增强文字的艺术内涵和感染力，为此，文字设计需要从文字所含的内容出发，经过适度的联想对文字的外形进行创意变化。如果仅仅是套用某种方法或步骤，其作品必定会死板而没有活力。

茶语，茶馆标志，陈幼坚设计　　　　　　　　　　　　　　Edge Board 标志

Nature 自然，Thomas Dian 设计

不同行业类型的文字在形式上都需要有自己的特色，比如：儿童用品适合采用活泼、生动、跳跃、卡通等类型的设计；科技、电脑类适合严谨、简洁、大方的字体类型；女性化妆品适合轻柔、流畅的形式，而男性化妆品则适合粗壮、棱角的字体形式等等。

1. 儿童用品

此类儿童产品标识中的字体皆为活泼的字体类型，具有儿童柔和、好动的形象。

帮宝适，儿童纸尿裤品牌标志

贝因美，冠军宝贝奶粉标志

2. 电器

电脑、科技类公司一般适用严谨、简洁的字体形象。

松下电器公司标志

微软公司标志

吉列剃须品牌标志

3. 男女性化妆品

女性化妆品标志一般采用纤细、清爽的字体。男性用品标志适合用较为粗壮有力的字体形式。

女性化妆品标志玉兰油

女性化妆品标志相宜本草

男性化妆品标志高夫

二、可识别性强

　　文字的主要功能是信息的传达，即便重新设计过图形化了的文字，也需要把本身所含的信息放在第一位。创意字体的设计不仅需要强烈的吸引力来抓住顾客的视线，更需要明确的识别性来告诉顾客文字的内容。

"购物达人"，于茂秀设计
由于过于追求形式感，使得文字的识别度降低。

周宏设计作品"乱石印象"
整体形式感很足，但是拆开单字后识别性较差，几乎不可应用。

三、协调统一

　　创意字体设计通常是一个词组的设计，在此类设计中需要注意字母和字母、文字和文字之间应保持统一的形象关系。

"不张扬的激情""成熟的单纯"造字工房设计

"易新 easy auto"，于茂秀设计
汉字"易"和英文"ea"在形式上找到了统一。

日文字体设计，宫沢贤治设计
在中文笔画和日文文字之间利用统一的手法达到协调。

图为通过特定的笔画及间架结构保证字体之间形式的统一。尤其是设计汉字的时候，需要将笔画部首等的样式分析、归纳，并统一应用，避免出现同一组字之间的极大反差。

第三节　创意字体设计的方法

一、装饰字体

装饰字体是用线条、图案或者色彩在原有字体的笔画上或背景上进行装饰。装饰字体的应用较为广泛，设计也相对简单。

1. 本体装饰

本体装饰是在文字的笔画上进行装饰。以下图例，皆为在字母笔画上添加线条，形成特殊的纹理。这种笔画的装饰可以让字体显得更加丰富、更具动感和表现力。

颜色和花纹的巧妙结合是字体本体装饰的技巧之一。

图片拼贴手法在字体设计中的应用

将拉丁字母的花体写法融合成字体的表面装饰

极富现代风格的线条装饰

插画手法在字体设计中的应用

类似木纹、年轮的字面装饰

在字母笔画上添加线条，形成特殊的纹理。这种笔画的装饰可以让字体显得更加丰富、更具动感和表现力。

以下字体皆是在字体笔画上添加一定符号和图案，使字体除了文字本身外具备了图形化的特点，更具表现力，能够和文字意义更好地结合在一起。

类似刺绣的方式，形成视觉上闪烁的字体形象。

多彩的胶囊组成的字体，和字面含义相符。

"N"

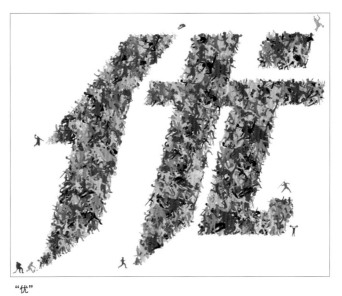

"优"

在字体笔画上添加一定符号和图案，使字体除了文字本身外具备了图形化的特点，更具表现力，能够和文字意义更好地结合在一起。

2. 背景装饰

背景装饰是根据文字的意义，在文字的背景上添加装饰纹样以达到烘托主体、加强文字含义的作用。以下图片皆是利用重复的纹理、图案将字体反白的一种表现手法。这种方法的特点是可以让字体更突出、画面更丰富。

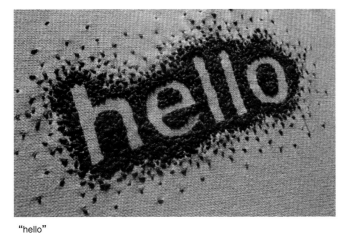

"hello"

传统的刺绣、针织等方法往往能够在平面的图形中脱颖而出。

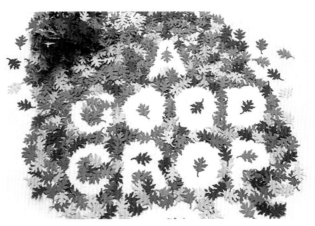

在树叶的背景中字体显得浑然天成。

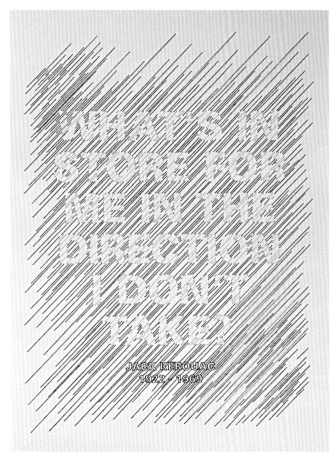

极具现代风格的字体设计

利用背景反白的文字更突出，画面效果也更漂亮。

纸卷组合的背景

背景装饰可以突破文字轮廓的限制，表现丰富的效果。

装饰化的字体设计

3. 空心装饰

该方法是用线条勾勒出文字的轮廓，在字中间留白。这种装饰方法整体性强，又可将原本厚重的字体变得轻巧、灵活。以下字体中的空心部分让字体笔画有了飘带一样的效果，使字体显得柔软而不失骨架。

"Rooleey"
空心可以让文字具有手写的风格

"Emer Swift"
空心的加入使得字体更丰富、装饰效果更强。

"Just The Way I Like It"
空心可以让文字更具装饰性。

字体中的空心让字体笔画有了飘带一样的效果，字体显得柔软而不失骨架。

以下字体通过重复笔画的方式使字体具备空心的效果，看上去更加优雅。

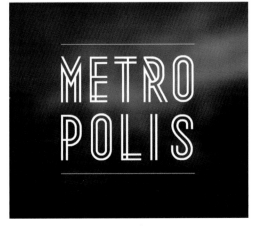

利用笔画的重复形成特殊的空心效果。

"R"

以上字体通过重复笔画的方式使字体具备空心的效果，看上去更加优雅。

"NIKITA"

利用轮廓形成饱满的装饰效果。

"BORED TO DEATH"

以上方法通过轮廓化字体的方式表现，文字有了图形化的效果，表现力更强。

以上方法通过轮廓化字体的方式表现，使文字有了图形化的效果，表现力更强。

空心装饰法经常和其他装饰方法相互配合，此图就是和飘带装饰方法与空心装饰法共同使用，增强了文字效果。

空心可以让字体显得更饱满，在涂鸦这类作品中会经常用到。

4. 残笔装饰

　　将文字的局部或全部笔画利用剪切、错位、分解、手撕等方法，造成断裂、破碎或参差不齐的效果。

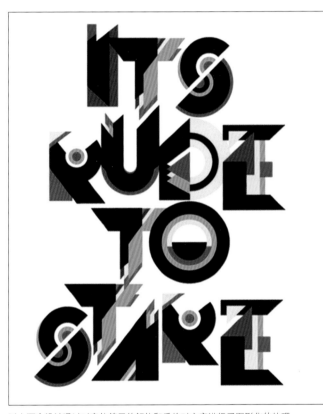

"grignotee"

"KIELER WOCHE"
笔画的参差不齐和云彩的效果相互呼应，将文字和图形非常融洽地结合在一起。

以上两个设计通过对字体笔画的解体和重构对文字进行了图形化的处理。

巧妙利用汉字的图形化可以达到图底一致的整体效果。

利用视知觉的完型效应，可以将某些字符的笔画断开而不影响阅读。

简单的吹风却形成统一、整体的效果。

"KREW"
字体和装饰效果需要相互搭配。

水流效果的 A

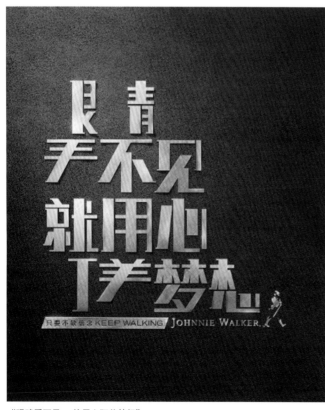

以上设计通过变形、笔触等手法对字体的外形进行了较为夸张的变化，形成了强烈动感的效果。

"眼睛看不见，就用心盯着梦想"
通过故意的缺失文字偏旁，表现广告的核心理念。汉字的独有特征使得某些文字在特定语境下仅用偏旁或部首就能表现其全意。

被水流冲开一样的效果，动感洋溢。

5. 折带装饰

用纸条或布条等带状的材料形成具有一定立体感的文字，此种方法是折带装饰。折带法可形成或坚硬或柔软的不同材质的感觉。

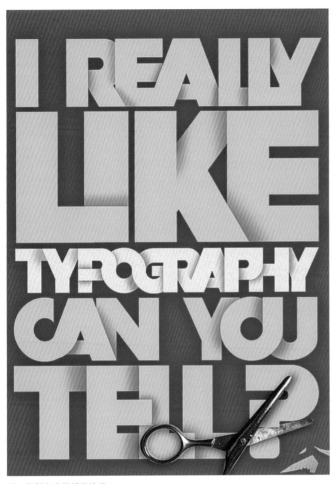

利用阴影塑造的折带效果

"JUST DO IT"
拉丁字母构造简单，适合用折带的手法装饰。

"DRX"
利用明暗变化形成折带的效果。

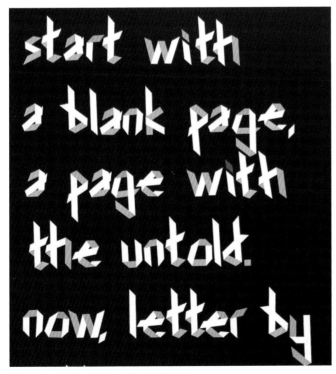

利用颜色变化区分正反面，以形成折带的效果。

飘带的设计方法之一就是通过明暗或者颜色的变化塑造立体化的效果。

实体制作后拍摄的折纸效果

"the time my life"
更加柔和的丝带效果。

6. 重叠装饰

将文字的笔画和笔画之间或部首或部首之间进行重叠的方法。

"踏春"

"立秋，秋分，处暑，寒露，白露，霜降"

此种设计方法类似于我国传统的"招财进宝""日进斗金"的合体字写法，只是更加灵活，适用于标志等的字体设计中。

"the end"
叠加的效果能够让文字显得更立体、更丰富。

"PULLY"
光线的相互叠加形成装饰图案的效果。

"SPRING"
叠加的运用让文字显得更生动、灵活。

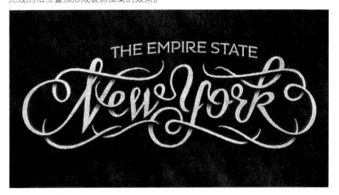

"New York"
叠加缠绕形成标志的效果。

7. 连笔装饰

　　根据文字的内容或笔画特点，找出笔画的共同性和可连接的位置进行相互连接。连接可方可圆、可大可小，整体上统一自然。

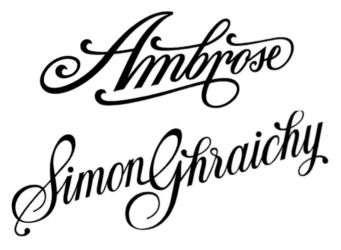

传统的花体写法

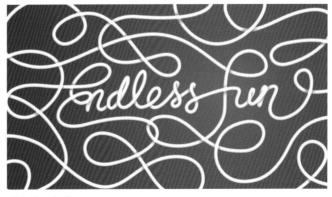

"Endless fun"
笔画的相互缠绕形成"无穷尽"的效果，和文字内容相符。

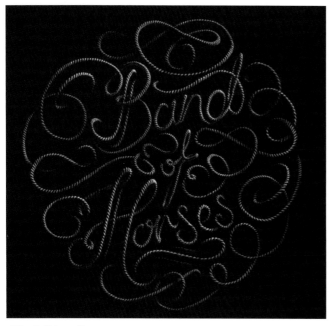

"Band of Horses"

英文花体的类似写法可以形成徽章、图案类的效果。

传统的手写体连接法

"NOOKA"

两个 "o" 的连接形成 "无限" 的内涵。

现代的字体设计法

这种形式一般用在标志设计中，可以让字符形式更统一，结构更完整。

中文文字的连接

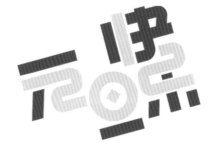

"元旦快乐"

巧妙将文字笔画和数字年份 2012 结合在一起。

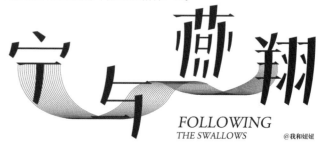

"宁与燕翔" 中文文字的连接

一方面可以通过传统行书、草书的连接方式，另一方面也可以通过现代的辅助手法。

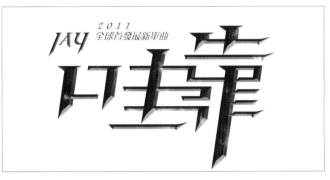

"哇靠"，周杰伦专辑封面
汉字笔画的丰富使得设计师可以采用灵活的处理手法以达到整体的效果。

巧妙将字母笔画连接在一起，形成装饰性很强的画面。

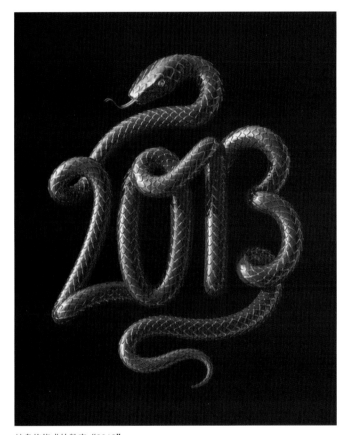

蛇盘旋绕成的数字"2013"
是蛇年最好的诠释。

花体的处理使得文字如图像一般充满了感染力。

怀素《自叙帖》
中文书法中草书连贯流畅，充满了东方魅力，也是现代中文字体设计中重要的参考元素。

8. 笔触装饰

笔触装饰法是给文字加上传统书法的效果。这种方法可以让文字显得更加具有人文气息。

笔刷的效果让文字具有了个人的风格。

大笔刷形成的直接而强烈的效果，和文字内容相契合。

"VIVA LAVIDA"，专辑封面
画笔一样的笔刷效果既和背景画作相符，又展现出一种力量。

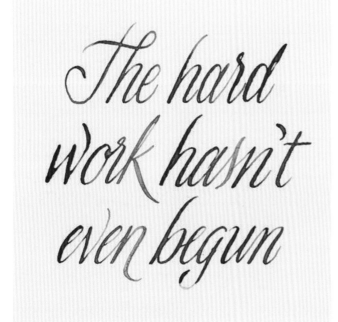

笔触的自然的浓淡变化是矢量图形无法达到的。

拉丁字母加上东方传统的笔触效果会产生东西合璧的效果。不同的笔触会给文字增加不同的性格特征，或纤细、或粗狂、或柔软、或激烈，皆可有良好表现。

9. 3D 装饰

　　该方法是将字体变成具有立体效果的图形化文字。3D 文字比平面文字更具有视觉冲击力，在海报、标志中有广泛的应用。文字立体化的方法有很多，诸如阴影、重叠、透视等途径皆有效果。

"WL"
光影和叠加是塑造 3D 效果的基本手法。

"go"
利用光影形成类似剪纸一样的立体效果。

利用正反两面不同颜色来塑造立体效果。

"RB"
利用阴影巧妙结合两个字母。

类似飘带的塑造手法。

明暗的变化的添加是最基础的立体化方法。这种效果简洁大方，适合用于标志等的字体应用设计。

"Each letter is a world"，智利 DDB 设计
3D 软件帮助打造丰富、细腻的视觉效果。

"DIY UX"
3D 渲染后可以以假乱真。

"LET'S GO GET LOST"

软件制作可以打造复杂的 3d 效果。

"oops!"
利用 3D 软件可实现较为完美的贴图效果。

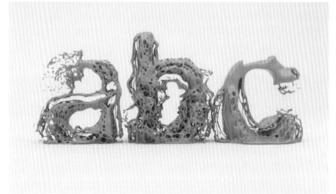

"abc"
利用 3D 软件制作字体的 3D 模型是一种较为直观的设计方法。

"FOSTER"
制作实物模型可以制作最真实的 3D 效果。

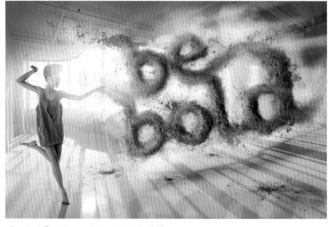

"be bold"，Sagmeister & Walsh 设计
设计方法为蓝色沙子堆积成字母形状，拍摄后和模特合成，打造出一种虚幻却又真实的效果。

"5"
剪纸而成的数字，简洁而富有光影的魅力。

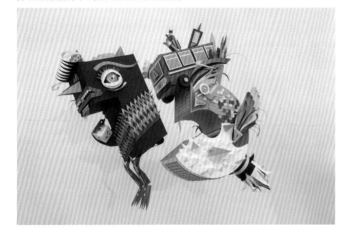

利用剪纸制作的立体数字"13"

建筑模型字母
对字母的立体形象及应用进行了探索。

丰田汽车广告
利用汽车零件组合而成的字母，形成坚定有力、可以依靠的形象。

巧妙利用折起的纸组成字母

利用解剖图设计而成的字母"A"

二、形象化字体

　　形象化字体是将文字的笔画或整体变成图形的方法，是图和字的结合。这种字体在有识别性的基础上大幅度地通过图形增加了文字的含意，比装饰性字体更具有象征性。该种方法的应用极为广泛，在标志、广告中都可看到它们的身影。

Twinings 茶叶广告局部，伦敦 BBDO 设计
用图像替换某些笔画或字母，用具象的形态呼应文字的意义，达到意形结合的效果。

日本设计师广村正彰（Masaaki Hiromura）为东京一家餐厅所做的字体设计

Regaine: Thinner，澳大利亚 BBDO 设计
　"There are some places a woman does not want to be thinner."防脱发产品广告，将文案写成头发的形式，达到双关的效果。

"Gaalltidalene"

俄罗斯插画师 Irina Vinnik 的作品

书籍 Typography 封面插画
此字体类似于中国民间传统的花鸟书法，将文字中掺画花、鸟、鱼、蝶和竹等动植物。

"a"

将字母的笔画拟人化，形成幽默的效果。

"T"，《纽约时报月刊》（中文版）广告

以剪纸形象的应用将中西结合的味道诠释出来。

苏格兰设计师 Christopher Labrooy 为"夏季街头嘉年华"（the New york summer streets festival）系列广告设计的字体

"We are the music makers and we are the dreamers of dreams"

设计师 Maricor Maricar 手工制作完成，设计师采用刺绣的方法将一些字母设计成具象的形象，充满了童趣。

"岁月如歌"

设计师将文字、音乐符号巧妙结合，四个文字也因此合为一体，整体流畅、自然。

学生 作业点评

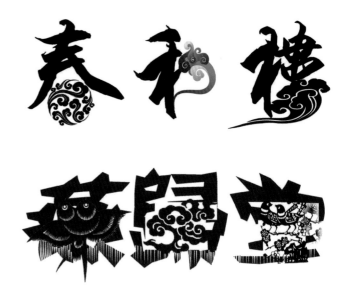

文字某些笔画被装饰成传统的图案，文字和图像之间结合巧妙，自然大方。

运用了本体装饰的手法，将数字的笔画加上了中国传统图案云纹的效果，使数字具有了东方文化的味道。

文字笔画变形，使汉字具有了藏文的形象特点。

运用了典型的折带装饰手法，形象和字义之间也有一定的关联。不足之处是文字本身架构的处理不够细致，形态不够好。

残笔装饰手法地运用形象的表现出"part"的含义，是形式和意义结合得较好的案例。

运用了重叠装饰的手法，将四个字的横向笔画连接到一起，使之变得更加整体、统一。不足之处在于连接笔画在每个字的位置过于平均，使得最终效果有些死板。

运用了连笔的设计手法，将三个字的笔画相互连接，并添加了墨点作为装饰，成为一幅厚重、整体的图像。

设计也采用了重叠装饰的手法，将郝字和琪字相互连接。不足之处在于连接得太过死板，文字的辨识度太差。

典型的笔触装饰法的运用。

将"TOGETHER"单词的字母做成3D的个体，再让他们堆积到一起，使形象和意义具有了统一性。

设计运用了形象化的处理手法，将"杨"、"亚"、"男"三个字的笔画用木板代替。只是三个字相互连接得过于死板，因此文字的辨识度不高。

"o"变为番茄，而其他笔画变为番茄茎，逻辑严谨，形象生动。

形象化的处理手法使得文字具有了生动、活泼的意象。由于形象和文字之间的形态有内在的关联，因此文字还具有良好的识别性，是较为出色的文字设计作品。

设计采用了形象化的手法，将"风"字的一些笔画变成传统元素中的云纹，使得字体具有了特殊的意象效果。

刀叉、蛋糕、蜡烛组成了形象的"糕点"。

设计中运用形象化的手法对"困"字做出了四种不同的解释。

利用形象化的处理手法将"天工开物，匠心独运"八个字表现出来。文字虽已图像化，但本身的行文架构皆有独到之处，是较为优秀的字体设计作品。

文字、图像无论是外在意义还是字体架构皆较为完美，是较优秀的形象化字体设计作品。

思考练习

1. 尝试运用 9 种不同的装饰方法设计 9 个短语（短句）。

2. 运用形象化的表现手法设计如下文字：晴，云，雾，雨，雪，雹，雷。

3. 设计下列英文单词，要求形式和意义相符合：spring，summer，autumn，winter。

第六章　文字的编排

第一节　文字编排涉及的基本概念

一、字体

二、字号

三、字距

四、行距

五、段落间距

六、对齐

第二节　文字编排的原则

一、易读性

二、识别性

三、造型性

第六章　文字的编排

第一节　文字编排涉及的基本概念

一、字体

　　字体的选择在版式设计中尤为重要。首先需要根据文章的内容来选择合适的字体。如新闻稿件一般可使用较严肃的黑体、宋体等常用字体，而广告、样本则可以选择较活泼的、具有较强吸引力的特殊字体。此外，还需要根据文字的位置选择字体。一般来说，标题中的文字需要更引人注目，无衬线体在形体上更有力、更明确，作为标题会更有统领性。正文中的字体一般会选择衬线字体，如中文的宋体就一直是正文的代表性文字。当然，当下流行的细黑体如雅黑、中等线等也常被用于屏幕阅读的正文字，较细的笔画也不会给阅读增添困难。

杂志《Page》的内页
无衬线体通常是标题字的首选。

《Design Manual for Revitalizing Existing Buildings》书籍内页
正文中常用衬线体。

二、字号

　　从阅读的角度来说，正文字号一般需要在 10 磅到 12 磅之间，常用字号为 10.5 磅，即中文五号字。过小的文字会引起视觉的疲劳，不适合正文中大面积应用。至于标题字和注释等字样则可根据相应的版面进行适当的设置，原则上要和正文字的大小拉开距离，给读者明确的指示。

　　有些地方如名片等需要极小的文字，但应注意打印的最小字号不要小于 6 磅。因为对于较复杂的文字如"警"字，过小将无法辨认，识别性大大降低。

　　此外，字号的选择还和"行宽"有关系。因为只有字号大小和行宽有一个适当的比例时，阅读起来才会比较舒服，看上去也比较美观。

China has instructed the Big Four auditors to hand over control of their Chinese operations to local partners by the end of the year and put a Chinese citizen at the top within three years, adding to challenges facing the companies in a fast-growing market.

China's Ministry of Finance said no more than 40% of partners at Ernst & Young, KPMG, Deloitte Touche Tohmatsu and PricewaterhouseCoopers can have gained their qualification as a certified public accountant from overseas. That number can't exceed 20% by the end of 2017, according to the guidelines, which took effect May 2 but were only ...

同样字号的文字在不同的行宽中感觉不同。下面段落的字号感觉上太小，阅读相对困难些。

China's Ministry of Finance said no more than 40% of partners at Ernst & Young, KPMG, Deloitte Touche Tohmatsu and PricewaterhouseCoopers can have gained their qualification as a certified public accountant from overseas. That number can't exceed 20% by the end of 2017, according to the guidelines, which took effect May 2 but were only ...

将文字变大后，段落的阅读性大大提高。

屏幕媒体中应用的字体大小则较为复杂，同样字号的文字在不同分辨率的屏幕上所显示的大小并不一样，所以需要根据实际情况适当调整。如按照一般屏幕分辨率 72dip 来计算的话，小于 10px 的文字辨认起来会比较困难，因此作为正文字应在 12px 以上。若需要考虑中老年人，屏幕特别是网页用字则最好添加缩放功能，适应不同人群的需要。

三、字距

字距指字和字之间的距离。字距的大小对文字的阅读性和识别性都有着直接的影响。

cloth doth

第二组过小的字距使得 "c" 和 "l" 看上去像一个字母 "d"，识别性大大降低。

The Hong Kong Stock Exchange was the world's largest by deal volume over the last three years. Initial public offerings account for as much as 60% of investment-banking revenue in Asia.

过于宽松的文字同样不适宜阅读。图中的英文段落看上去像是由一个字母组成的，而不是有具体含义的单词。

四、行距

行距是指相邻行文字间的垂直间距。需要明确的是，行距并不等于行间距。行距和字符的大小是有关系的，为了阅读方便，行距一般都要略大于字符的大小。在 Adobe 的软件中如 Photoshop、Illustrator 以及 Indesign 中都有行距的设置选项，一般等于字符的 1.2 倍。

此外，行距和行宽也有联动的关系。如果行宽小则可以有较小的行距，若行宽大那么行距也需要相应变大。

绿螘新醅酒，
红泥小火炉。
晚来天欲雪，
能饮一杯无？

行距
行间距

行距和行间距

China's Ministry of Finance said no more than 40% of partners at Ernst & Young, KPMG, Deloitte Touche Tohmatsu and PricewaterhouseCoopers can have gained their qualification as a certified public accountant from overseas. That number can't exceed 20% by the end of 2017, according to the guidelines, which took effect May 2 but were only ...

China's Ministry of Finance said no more than 40% of partners at Ernst & Young, KPMG, Deloitte Touche Tohmatsu and PricewaterhouseCoopers can have gained their qualification as a certified public accountant from overseas. That number can't exceed 20% by the end of 2017, according to the guidelines, which took effect May 2 but were only ...

行宽变大后，不但字号需要变大，行距也需要相应变大。

五、段落间距

　　段落间距是指文章中段落和段落之间的距离。段落间距并没有特殊的要求，一般来说只要等于或大于行间距即可。有的时候，相对大一些的段落间距能够给读者视线短暂的休息时间，能够从心理上减轻大篇文字的视觉压力。

Solar 公司年报

《Lotta Nieminen Faraday》书籍设计

六、对齐

　　要获得良好的阅读效果，大段文字必须要进行对齐的设置。在 Adobe 的软件中，对其选项一般有左对齐、中对齐、右对齐、两端对齐（末行左对齐、末行中间对齐、末行两端对齐）等。在不同的使用环境中，可选择适当的对齐效果，对于书籍、杂志或报纸等阅读性文字中，左对齐是个好的选择。在英文段落排版中还需要注意，由于英文单词长度的问题，有时候需要开启"连字"功能来防止对齐功能带来的大面积空白。如果需要更加齐整的视觉效果，则需要利用两端对齐并开启连字功能。

Adobe Illustrator 中
段落对齐的设置界面

China's Ministry of Finance said no more than 40% of partners at Ernst & Young, KPMG, Deloitte Touche Tohmatsu and PricewaterhouseCoopers can have gained their qualification as a certified public accountant from overseas. That number can't exceed 20% by the end of 2017, according to the guidelines, which took effect May 2 but were only …

China's Ministry of Finance said no more than 40% of partners at Ernst & Young, KPMG, Deloitte Touche Tohmatsu and PricewaterhouseCoopers can have gained their qualification as a certified public accountant from overseas. That number can't exceed 20% by the end of 2017, according to the guidelines, which took effect May 2 but were only …

左对齐
右边段落开启连字选项，防止了对齐功能带来的空白。

China's Ministry of Finance said no more than 40% of partners at Ernst & Young, KPMG, Deloitte Touche Tohmatsu and PricewaterhouseCoopers can have gained their qualification as a certified public accountant from overseas. That number can't exceed 20% by the end of 2017, according to the guidelines, which took effect May 2 but were only …

China's Ministry of Finance said no more than 40% of partners at Ernst & Young, KPMG, Deloitte Touche Tohmatsu and PricewaterhouseCoopers can have gained their qualification as a certified public accountant from overseas. That number can't exceed 20% by the end of 2017, according to the guidelines, which took effect May 2 but were only …

两端对齐末行左对齐
右面的段落开启了连字选项。

第二节　文字编排的原则

　　编辑或编排的作用，是把传播者的信息明确且有效率地传达给接收者。传播者经常会面对众多的接收者与大量的信息，若把所有的信息以同等价值呈现，接收者会因为无法处理这些混乱的信息，而接收不到具体且有效的信息。因此，编辑者应把具有关联性的信息加以分类、整理，并依据内容性质，规划不同的顺序与比重，再以对应的字形、色彩等视觉语言，呈现相关的信息。

一、易读性

　　易读性是编排的基本条件，为了避免阅读的视觉抵抗，必须注意文字与文字、文字与图片之间的合理间隔与对齐方式。长篇大论会降低读者的阅读意愿，因此编排要把信息分类并单元化处理，以减少每个视觉区块的信息量与阅读负担。

《Yohgji Yamamoto》内页
利用不同的字体将文字段落区分开来，整体显得大方有序，大大减轻了读者的视觉疲劳。

　　其次是安排良好的视觉流程，无论是文字或图片的配置，纵向编排应是右上到左下，横式编排则从左上到右下。文艺属性的内容应配合楷体或宋体等古典字形，以传达正式或传统的意象；科技属性的内容应配合黑体等近代字形，以传达明快或现代的意象；宋体字形则兼具二者。知识学习的参考书籍与文字信息量较大的商业或文艺杂志，为高易读性编排的代表。

二、识别性

　　识别性的高低会影响编排的索引机能。高识别性编排的规划，需要明确的内容分类与视觉组织，信息之外的留白空间便成为重要的构成要素。留白不是图文编排后的剩余空间，而是等同加入线条、色块等要素，考虑整体效果而营造出来的和缓空间。留白的比率越高，图文信息的版面率相对越低，视觉效果也会趋于舒朗和缓，诗文类型的版面是其代表。而报道类型的版面，大多充分利用空间，呈现图文丰富的高版面率。

　　此外，字形的种类、大小、粗细等差异，或是包围的框线、分割的线条与衬底的色块，都是营造识别性编排的视觉要素。强调信息种类多元的休闲杂志以及图文信息量均多的计算机杂志，是高识别性编排的代表。

利用不同的字号将正文和注释等文字区分开来。

适当应用图表等手法增强文字及内容的识别性。

三、造型性

造型性是编排的基础条件，虽然编排首重信息的整理、传播等机能，但是造型性却成为诱导阅读或增加书籍魅力的间接条件。图文的编排形式，有些着力于具体内容的文字传播，有些则采取形象重于文字的设计方法。前者以信息的告知或曝光度的提升为主，知识性杂志是其代表。后者则是当信息类型已具有普遍性，为了进一步创造差异或引发兴趣所采取的形式，时尚杂志是其中的典型。

今日的数字化出版，不但大幅缩短制作时间，也发展出多元的编排技术，再加上流畅的通路，易读性与识别性已经无法满足每天接受不同视觉刺激的现代读者，版面的造型性就成为竞争的利器。当然，规划妥善的造型性也有助于易读性与识别性的提升，好的编排设计应该能够以造型调节的方式，同时兼顾良好的视觉与文字信息的传达功能。

将字符作为图形进行编排。

Sloar 公司年报内页

图形性编排在海报设计中应用最为广泛。

《Trendi》杂志内页

思考练习

1. 选择报纸中的一个版面，分析其文字编排中的优缺点，并尝试重新进行编排，要求编排后的版面条理清晰、层次丰富、阅读流畅。

2. 利用文字元素设计一张海报。

参考文献：

书目：

路易斯·布莱克威尔 . 西方字体设计一百年 [M]. 上海人民美术出版社 , 2005

朱守道 . 中华文明史话 : 书法史话 [M]. 中国大百科全书出版社 , 2000

廖洁连 . 中国字体设计人 : 一字一生 [M]. MCCM Creations, 2009: 43

王凤阳 . 汉字学 [M]. 吉林文史出版社 , 1989

张树栋 . 庞多益、郑如斯等 . 中华印刷通史 [M]. 财团法人印刷传播兴才文教基金会 , 2004

张秀民 . 中国印刷史 [M]. 浙江古籍出版社 , 2006

王受之 . 世界平面设计史 [M]. 中国青年出版社 , 2002

庄子平 . 现代创意字体设计 [M]. 黑龙江美术出版社 , 2003

童曼之 . 美术字教程 [M]. 湖南美术出版社 , 2003

文章：

李剑飞 . 从欧洲《卫报》改版看老牌报纸的创新 [J]. 传媒观察 , 2006

胡中平 . 屏幕汉字字体初探 [D]. 湖南师范大学 , 2011

张伟 . 难忘的汉字生意经 [J]. 中国经济周刊 , 2009

张会 . 汉字字体发展源流辨正 [J]. 内蒙古师范大学学报 . 2007(3)

洪缨 . 倪丹，朱莉 . 手写时代到印刷时代拉丁字母文字形态的演变及信息传递 [J]. 中国印刷与包装研究 . 2011(1)

吕叔湘 . 汉语文的特点和当前的语文问题 [J]. 语文近著 .1987

刘元满 . 近代活字印刷在东方的传播与发展 [J]. 北京大学学报 : 哲学社会科学版 , 2000

后记

　　虽然字体设计一直是平面设计的组成部分，但它从来没有像今天这样独立和重要。随着计算机技术的发展，人们不再需要手工雕刻字体，这大大降低了字体设计、应用的门槛。字体设计从极少数人从事的极其专业的技术门类变成了一般性的设计类型，这是字体设计得以迅速发展的重要基础。近几年来，技术的创新和革命日趋放缓，而文化、创意类的发展形势已逐渐明朗。人们意识到创意、设计的巨大经济效益，作为广告、营销重要手段的平面设计就变得炙手可热，这种需求是字体设计发展的推动力量。而随着国内对知识产权愈来愈重视，字体设计所需要付出的繁重工作也日益被社会认可，盗版、侵权的情况能够有所追究，这是字体设计发展的保障。正是由于以上这些原因，字体设计得以迅速地发展。

　　笔者在从教的五年中，通过对字体设计专业课程及毕业设计等综合课程的教学总结，发现字体设计的课程教学还存在一些问题。其一是对字体设计课程的重视程度不够。现有的平面设计教学方式是在低年级教授专业课程如字体设计、版式设计，然后在高年级教授海报设计、视觉形象设计等综合课程。这种形式往往会带来专业课程和综合课程之间的脱节，学生意识不到字体设计等专业课程的重要性。其二是字体设计课程内容的失衡。字体设计课程需要讲述两个部分：创意字体的设计和字库字体的设计。现有很多的字体设计课程其实是创意字体的设计，忽略了字库字体设计，这是与当前的社会需求不符的。其三是现有字体设计课程偏重于创意及技巧而忽略了字体设计的发展及文化背景。和构成、色彩等专业技巧相比，字体设计有着更深层次的文化内涵。字体设计的发展其实是科技、人文、社会发展的一部分。文字的诞生、活字印刷、古登堡印刷机械、激光照排、计算机字库等等，这些在人类文明史、文化、科技发展史上的重要事件，同样是字体设计发展、变革的里程碑。了解字体设计的发展史、了解字体设计背后的文化内涵，从历史的角度、发展的角度认识字体设计能够帮助学生拓展知识结构和文化视野，这不仅仅能够帮助学生认识到字体设计专业技能的重要性，了解相关行业的发展方向，更是培养综合性设计人才的有效途径。

　　基于以上原因，本书在编写过程中对相关内容各有侧重，希望能够对字体设计的爱好者和学习者有所帮助，也希望能够对字体设计课程的建设和改革提出一点看法。由于笔者的教学经验及专业技能皆有不足，再加上编写的时间较紧张，本书定有欠缺及不完善的地方，还希望读者能够提出宝贵的意见和建议。

　　在本书编写过程中，从内容架构到参考资料，石增全教授都给予了大力的支持和鼓励。徐通同学绘制了部分插图，在设计过程中黎琦编辑也非常认真与负责。由于和教学工作的重叠，本书编写的时间一再延长，给王远编辑添加了很多麻烦。在此我向他们表示最诚挚的谢意。希望本书能够给设计专业的同学有些微帮助，算作对这些无私的人们最好的感谢。

<div align="right">

编者

2013 年 7 月

</div>